传统人物

观音

画 谱

编著 郑德龙

U0139425

海峡出版发行集团
THE STRAITS PUBLISHING & DISTRIBUTING GROUP

福建美术出版社

图书在版编目（CIP）数据

传统人物画谱．观音 / 郑德龙编著．-- 福州 ：福
建美术出版社，2013.7
 ISBN 978-7-5393-2900-0

 Ⅰ．①传… Ⅱ．①郑… Ⅲ．①中国画－人物画－作品
集－中国－现代 Ⅳ．① J222.7

 中国版本图书馆 CIP 数据核字（2013）第 143831 号

传统人物画谱·观音

作　　者：郑德龙

责任编辑：李煜　陈艳

出版发行：海峡出版发行集团
　　　　　福建美术出版社

社　　址：福州市东水路76号16层

邮　　编：350001

服务热线：0591-87620820（发行部）　　87533718（总编办）

经　　销：福建新华发行集团有限责任公司

印　　刷：福建才子印务有限公司

开　　本：889×1194mm　1/16

印　　张：6

版　　次：2013年7月第1版第1次印刷

书　　号：ISBN 978-7-5393-2900-0

定　　价：48.00元

前言

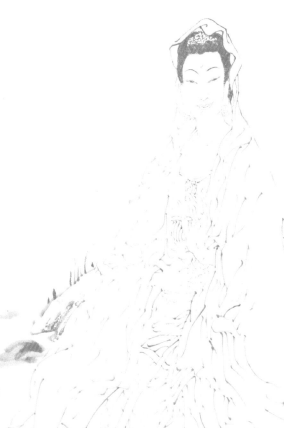

观音菩萨，又作观世音菩萨、观自在菩萨、光世音菩萨等，从字面解释就是"观察（世间民众的）声音"的菩萨，是四大菩萨之一。他相貌端庄慈祥，经常手持净瓶杨柳，具有无量的智慧和神通，大慈大悲，普救人间疾苦。当人们遇到灾难时，只要诚心诚意地称念观世音名号，"菩萨即时观其音声"，观世音就会应声而至，救呼号者脱离苦难。观世音的名号因此而来。而观世音菩萨简称"观音"是因唐朝时期避唐太宗李世民之名讳，便省去一个"世"字，简而称之。在佛教中，观世音菩萨是西方极乐世界教主阿弥陀佛座下的上首菩萨，同大势至菩萨一起，是阿弥陀佛身边的胁侍菩萨，合称"西方三圣"。

传说观音代表正气并能解人厄运。不仅在中国受大众崇敬，而且在朝鲜、日本、越南、泰国、新加坡等国家以及全球华人地区均有较大的影响，自古以来都有大量观音绘画、图片和塑像。各种文艺作品，包括戏曲、诗词、影视、文学、美术等都有所反映，最广为流传的当数绘画，我国道释人物画中，观音像不独历代名家诸如晋代画家戴逵、唐代画家阎立德、吴道子，宋代画家李公麟，元代画家金应桂，明代画家蒋子成等等皆有作品见于著录传世。此外还有一大宗民间佚名画师之作，大都流传下来。

近当代，观音的画像多为人们敬拜之用，所以要求观音的形象，既要符合现代人的审美要求，美而不艳；又要符合古代佛像观音的特征。因此，端庄秀丽、文静慈悲是现代观音造像的主流。随着社会的发展，表现手法日趋多样化。本次出版的《传统人物画谱——观音》画册，收集了近代与当代画家的观音画作，从这些作品中，可了解古典人物画表现观音多姿多彩的形象以及不同的笔墨技巧和风格，具有一定的欣赏与参考价值。

郑德龙

2013 年 5 月

1. 落幅，定出人物在纸面上的位置，画出外形轮廓及基本比例，可以用淡墨、清水打轮廓，抓住物象大的动势与外形特征，并对主要衣纹走势做一些记号。

2. 勾勒，从脸部开始，画出五官，注意画出菩萨雍容高贵之神情，从上至下画出人物各部分的基本形，用肯定的线条，画出大的衣纹转折关系。

3. 落墨，强调重点，五官、手、脚要适当刻画，结构转折处要着重强调，做到画面完整。

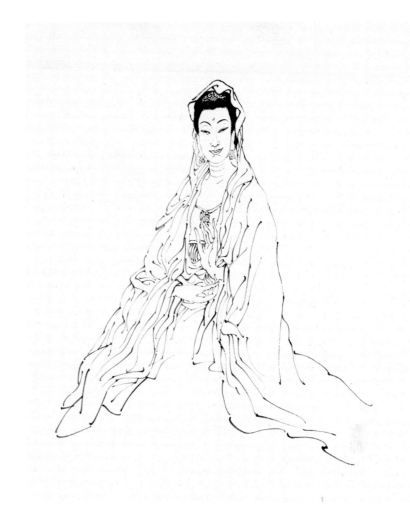

4. 敷彩，主要是指皮肤部分与衣着部分之敷彩。赭石是脸部常用之色，在脸色中加少许白色会取得滋润之效果。衣着的着色应与脸部着色的色调、手法基本相同。

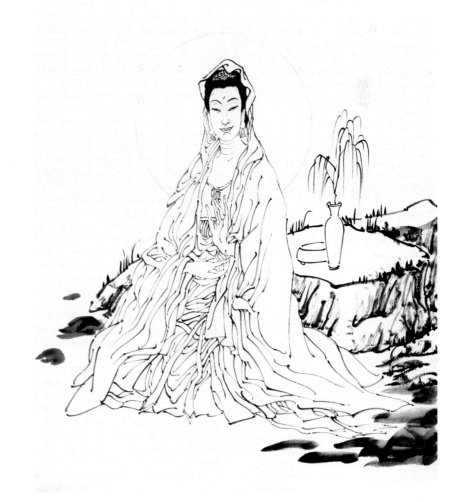

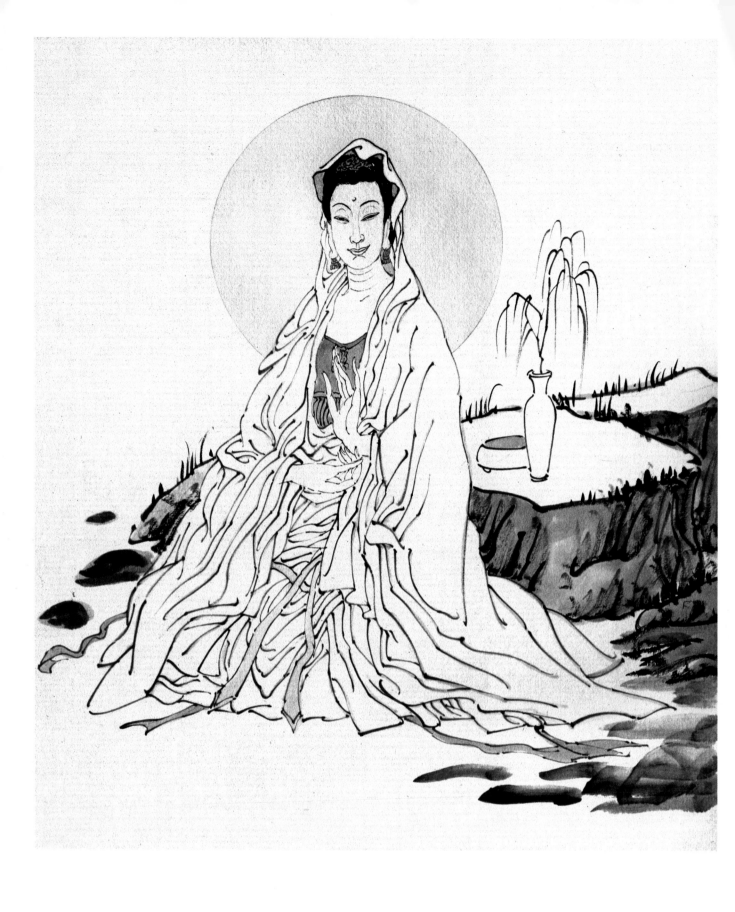

5. 配景，侧锋写石，多有棱角。略加苔草，丰富画面意境。

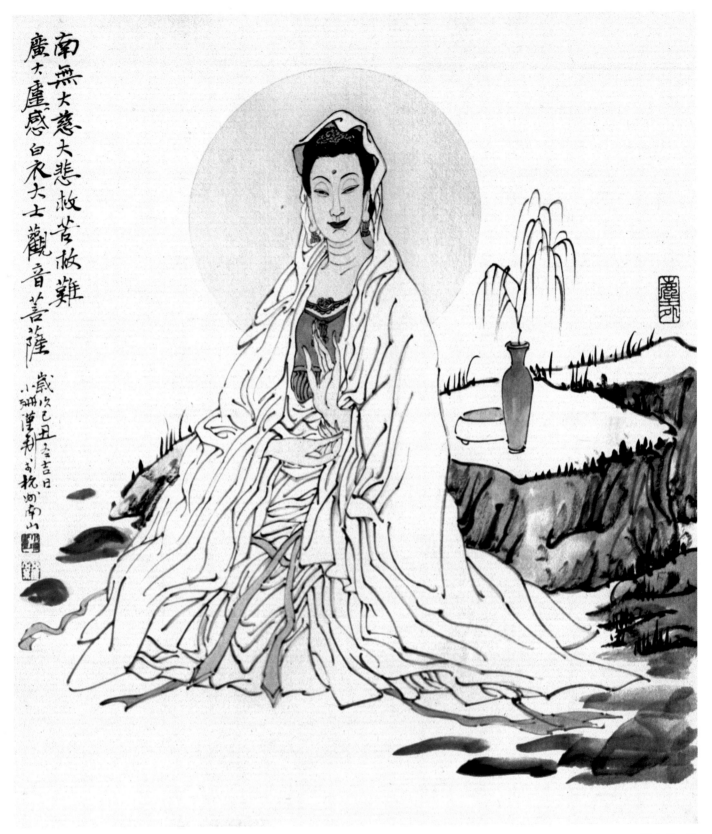

南無大慈大悲救苦救難廣大靈感白衣大士觀音菩薩

歲次己丑之吉日小珊謹制于杭州南山

罗小珊 作

6. 整体调整，题款，钤印，作品完成。

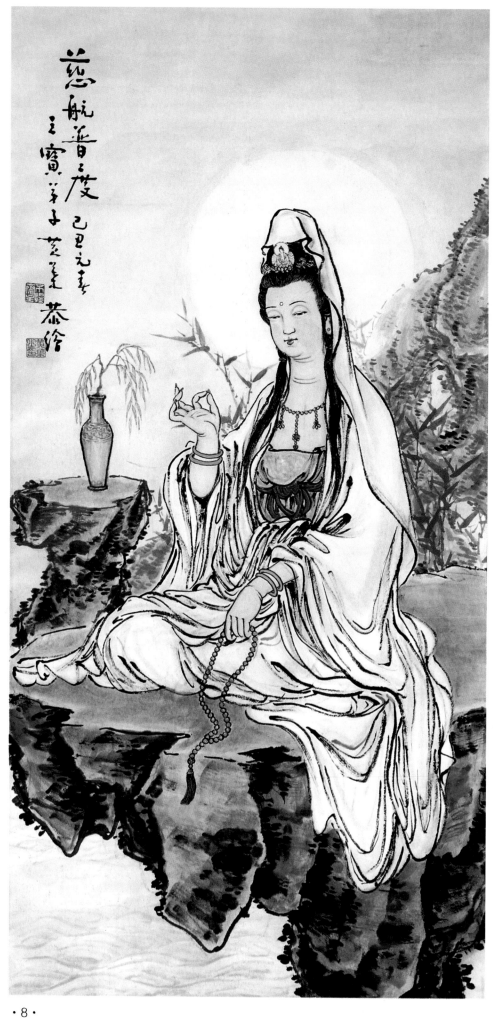

慈航普度
三寶弟子黃葉恭繪

黄叶 作

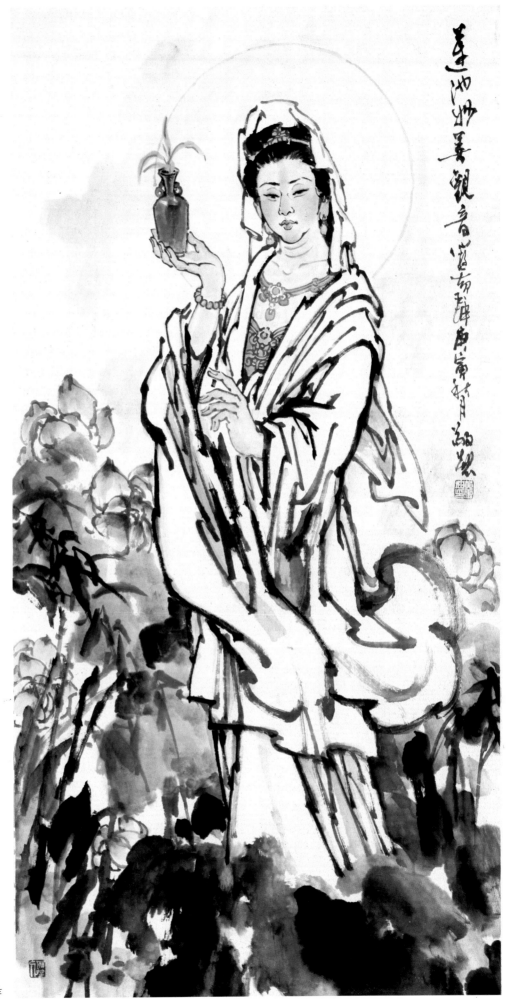

莲池妙墨观音菩萨朝廷审辨月胡想

黄玉坤 作

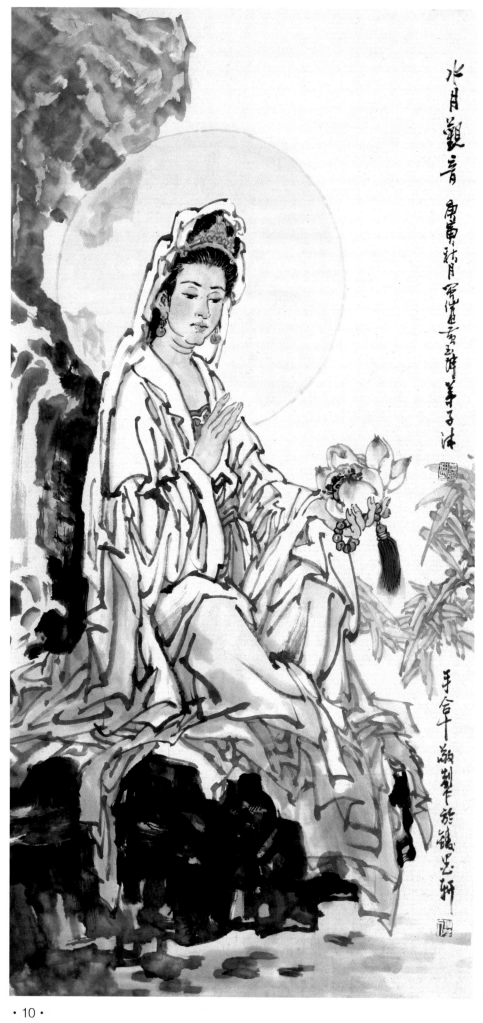

水月觀音　庚寅新春於蓬萊黃玉坤筆敬沐

手合十敬製華於鏡光軒

黃玉坤　作

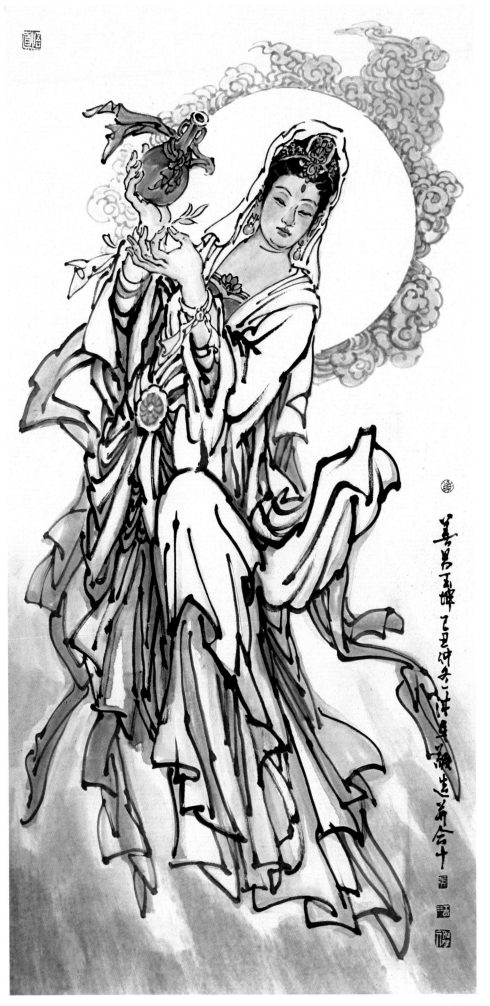

黄玉坤 作

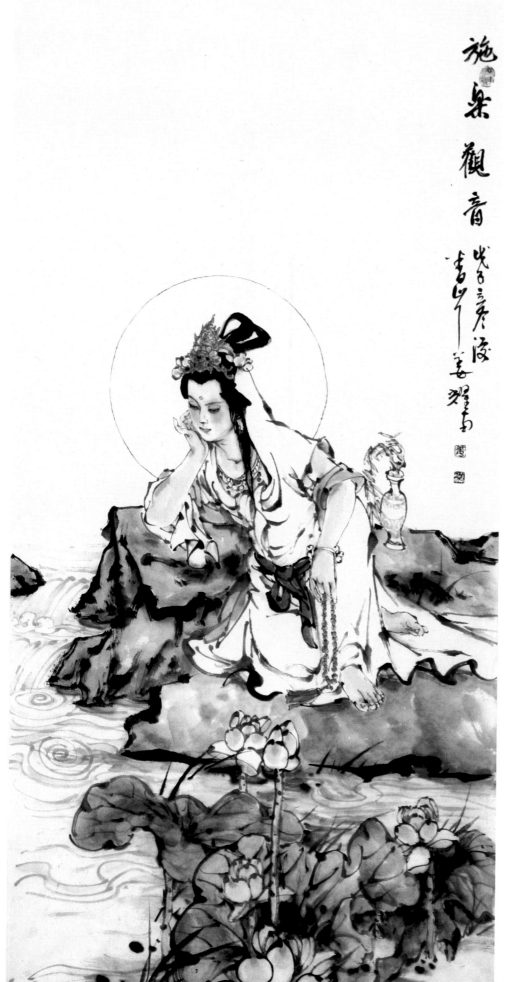

施樂觀音 光緒三年夏 雪村 姜耀南

姜耀南 作

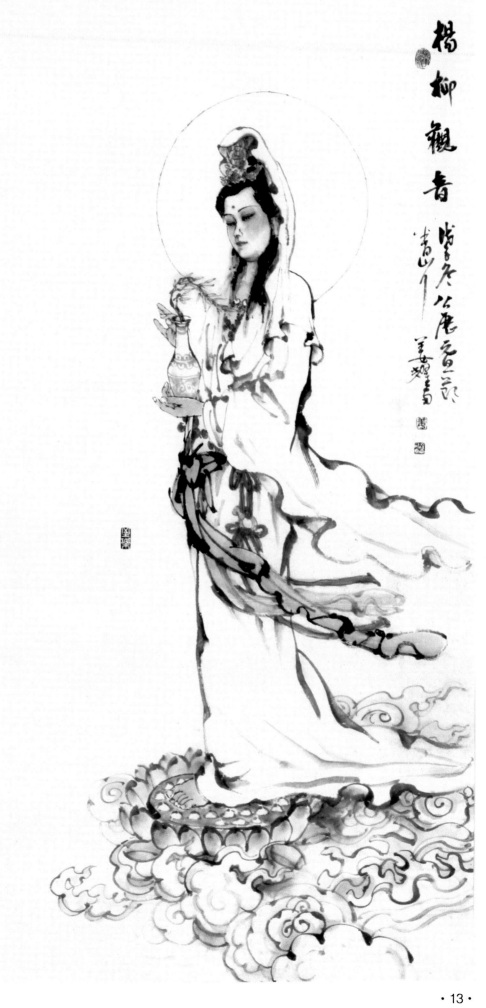

杨柳观音

姜耀南 作

龍頭觀音

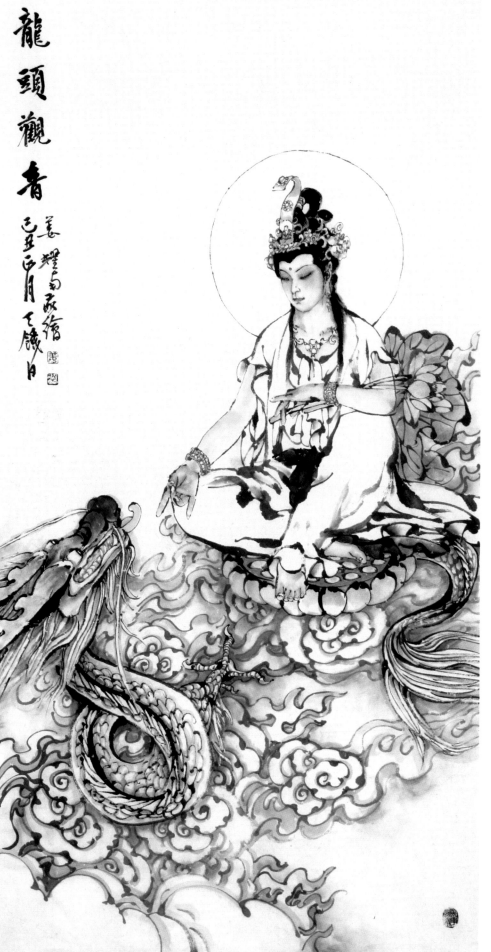

姜耀南 作

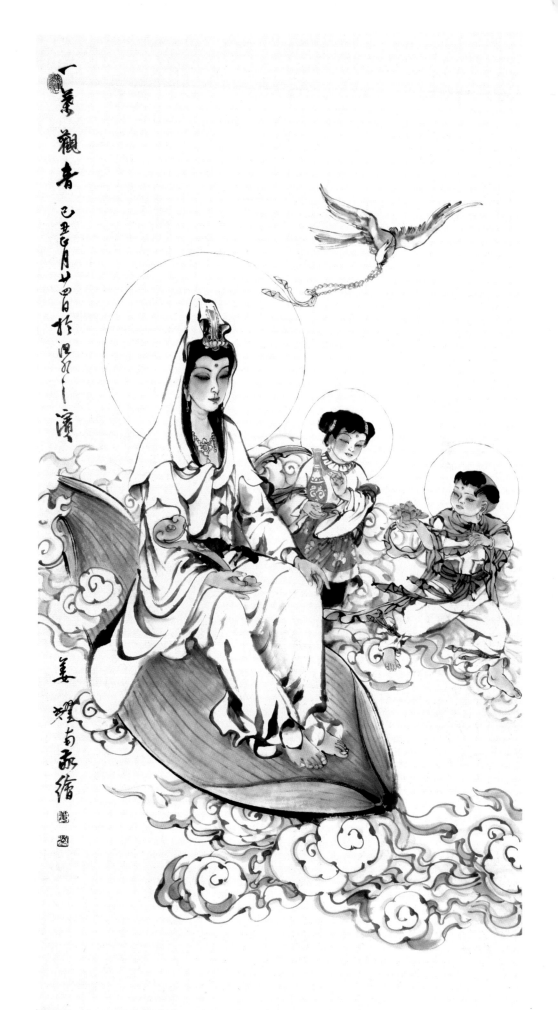

姜耀南　作

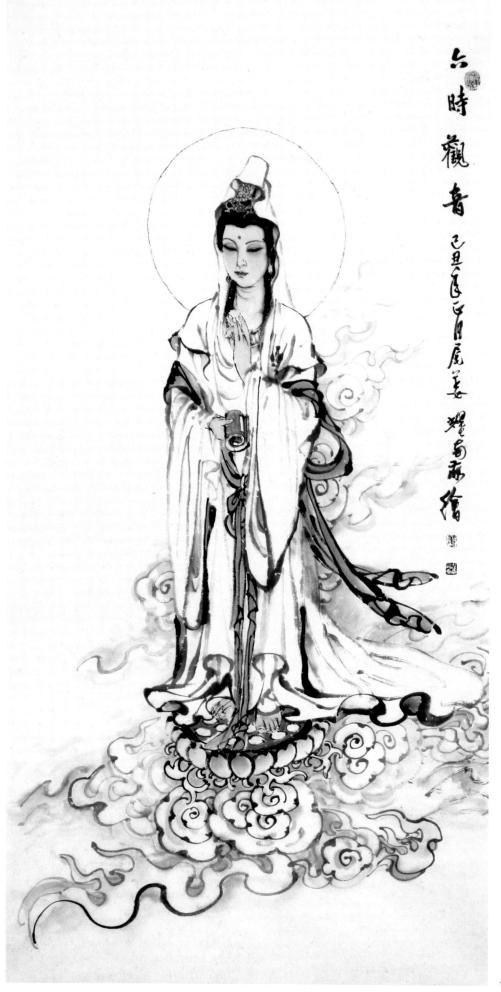

六時觀音

乙丑元月属姜耀南敬繪

姜耀南　作

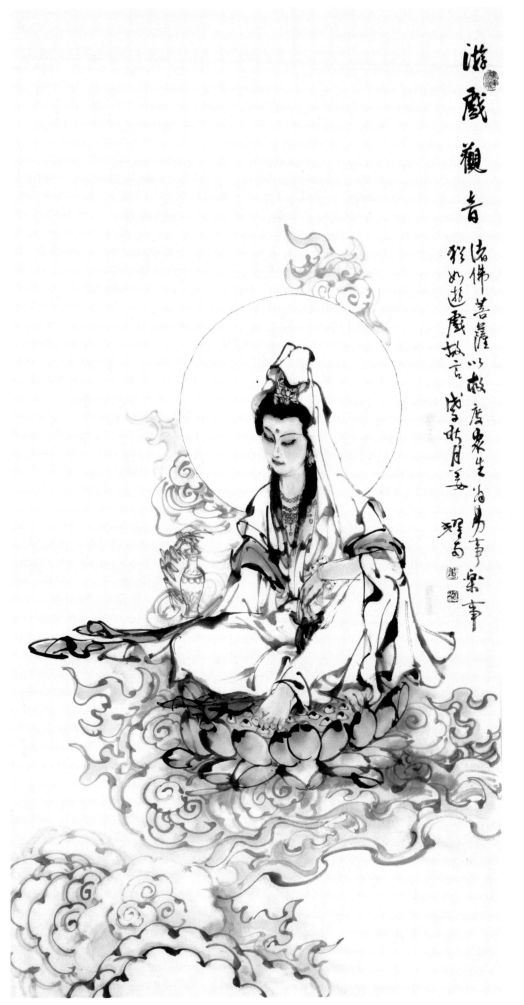

游戏觀音
諸佛菩薩以救度眾生為易事宗事
形如遊戲故言 乙亥梅月姜
耀南

姜耀南 作

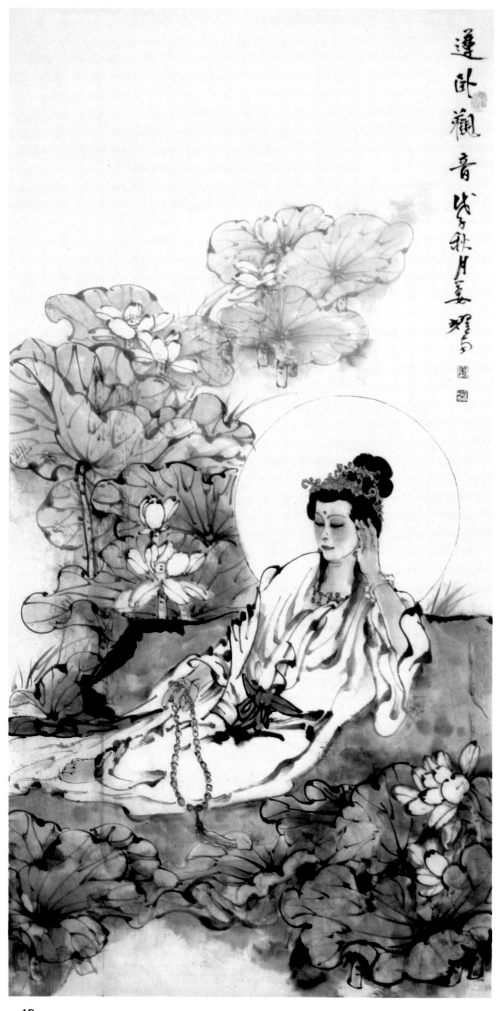

卧莲观音 戊午秋月姜耀南

姜耀南 作

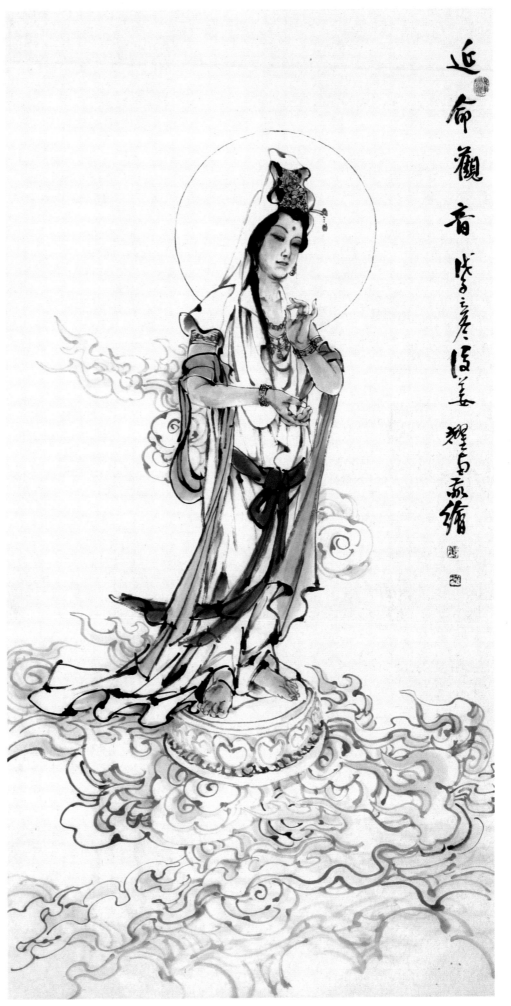

延命觀音 陝西省美協會員姜耀南繪

姜耀南　作

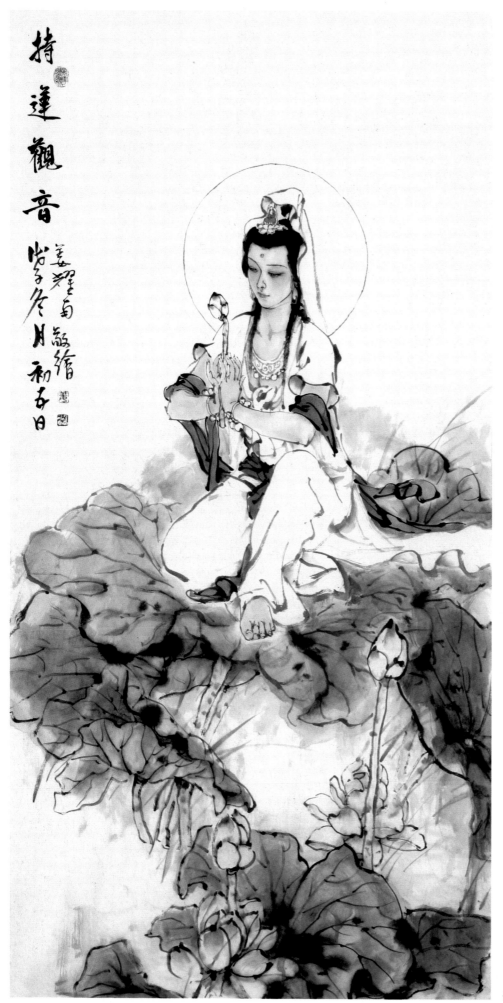

持蓮觀音　歲次冬月初五日

姜耀南　作

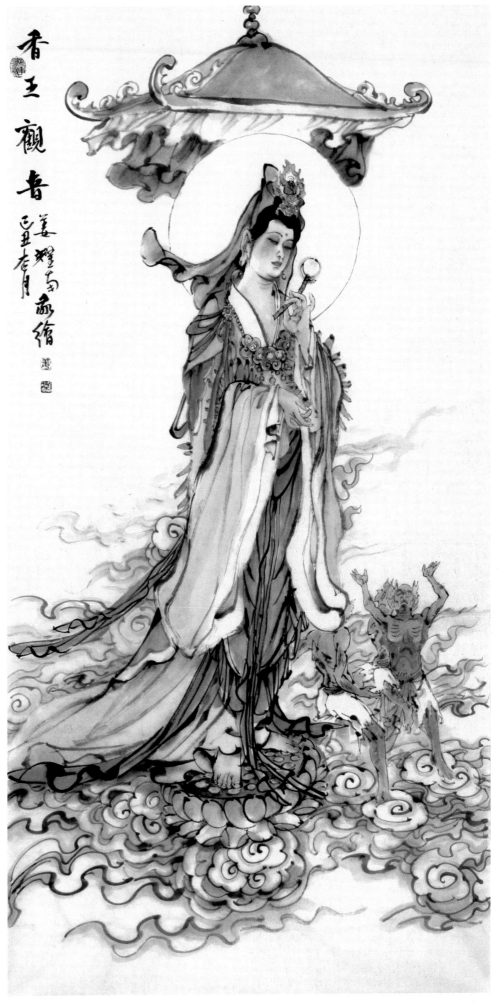

香王觀音

姜耀南　作

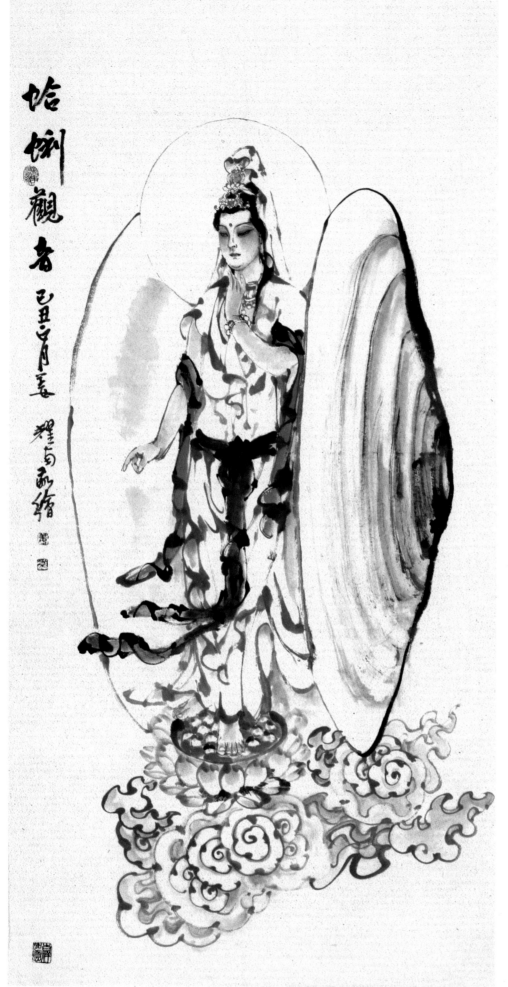

慈悲觀音 己丑正月姜耀南画绘

姜耀南　作

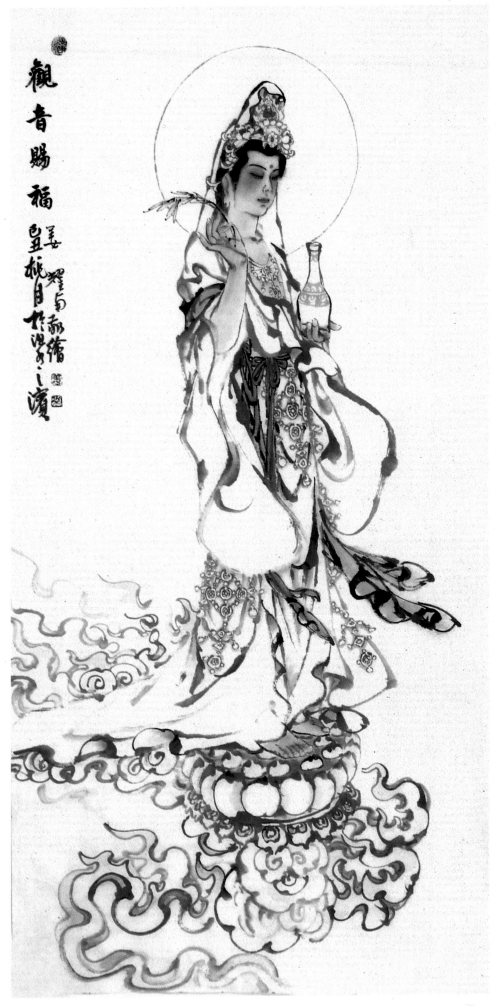

观音赐福

姜耀南 作

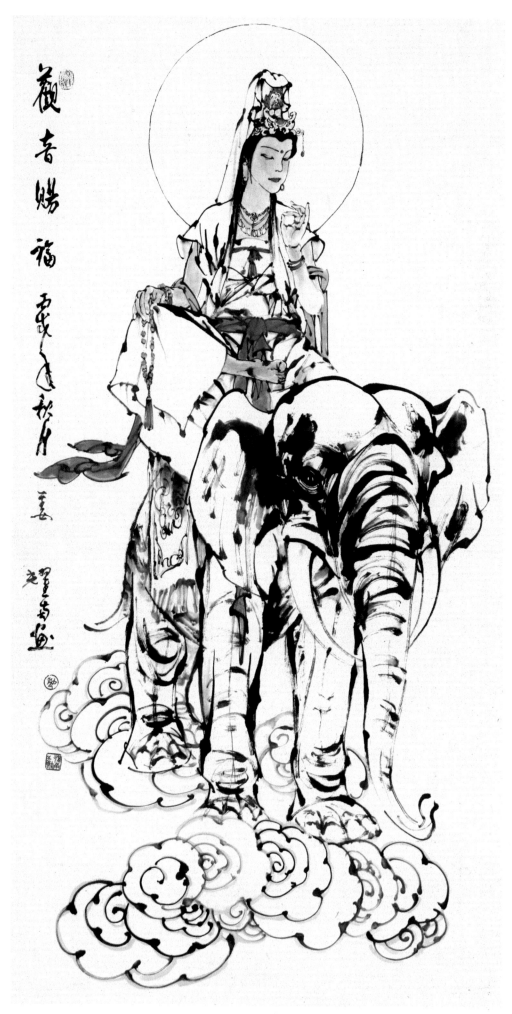

观音赐福

姜耀南　作

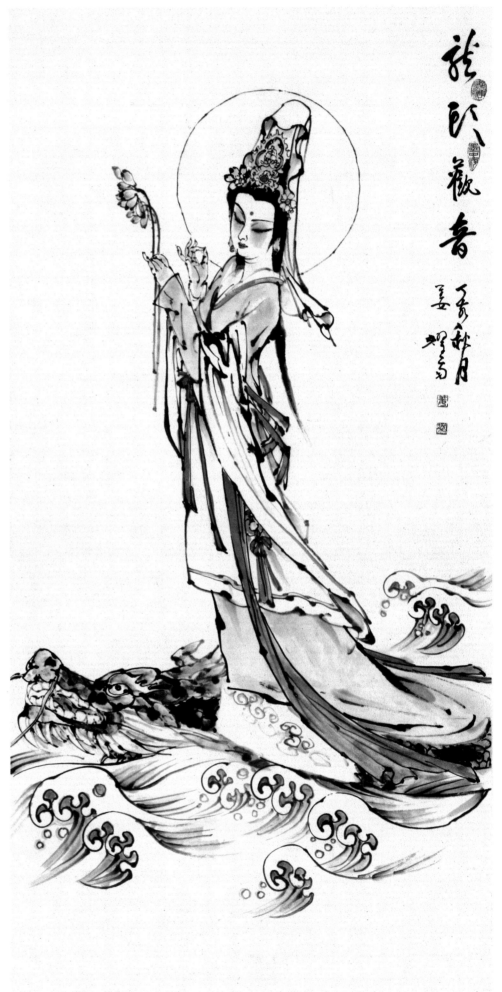

姜耀南　作

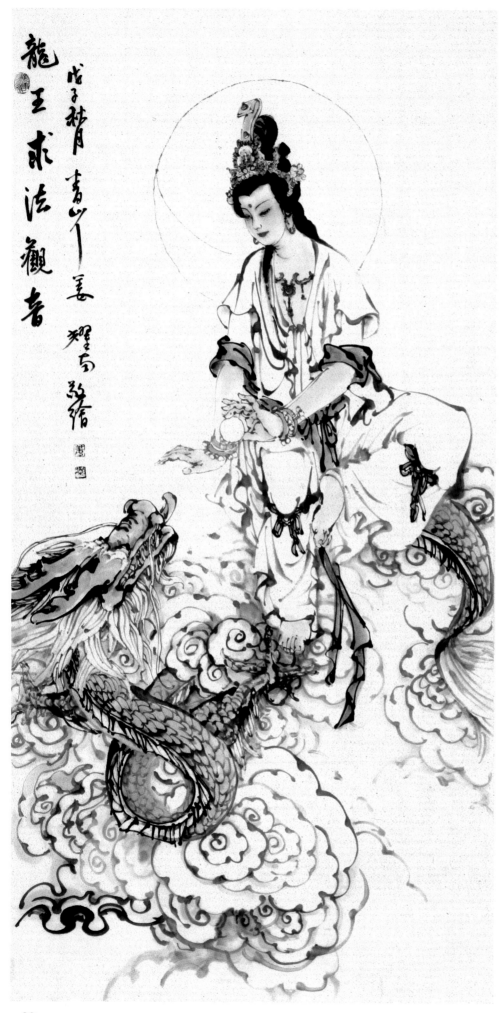

龙王求法观音

戊子初月 書少廬 姜耀南敬繪

姜耀南 作

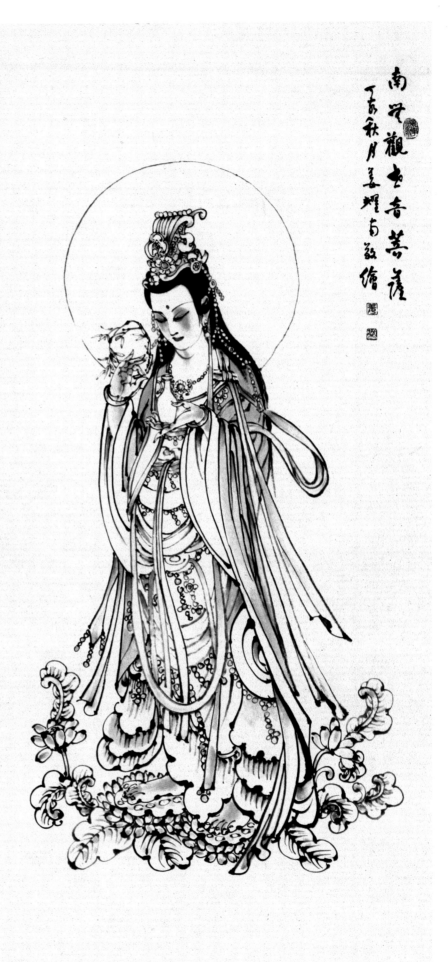

南无观世音菩萨
丁亥秋月姜耀南敬绘

姜耀南　作

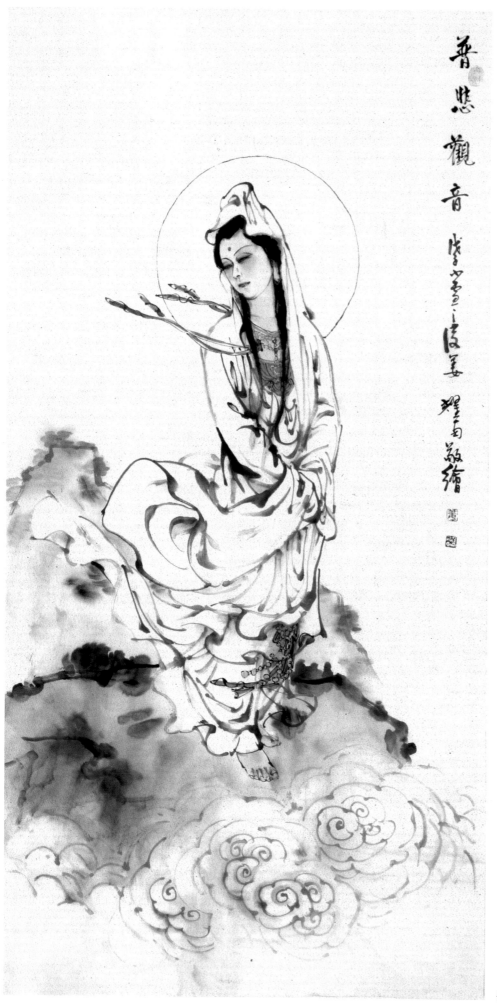

慈悲觀音 姜耀南敬繪

姜耀南　作

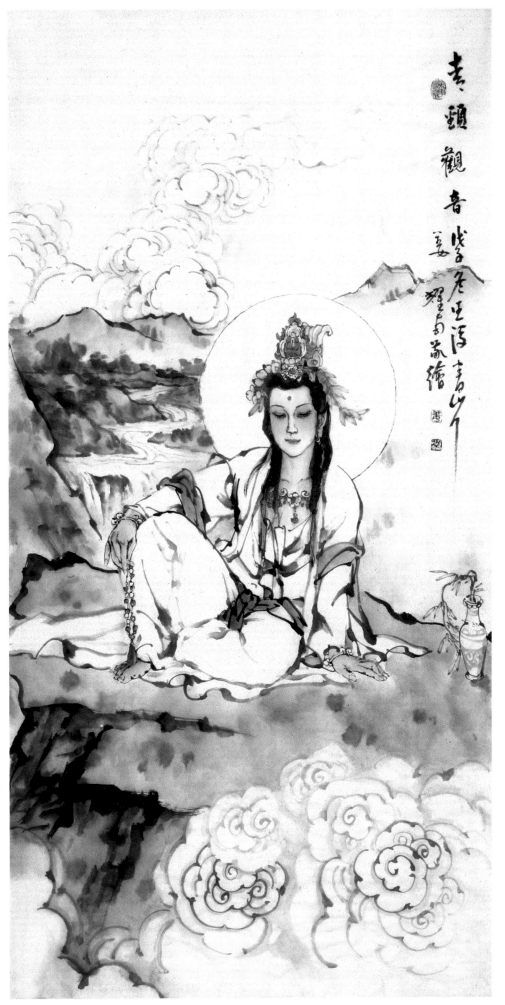

姜耀南　作

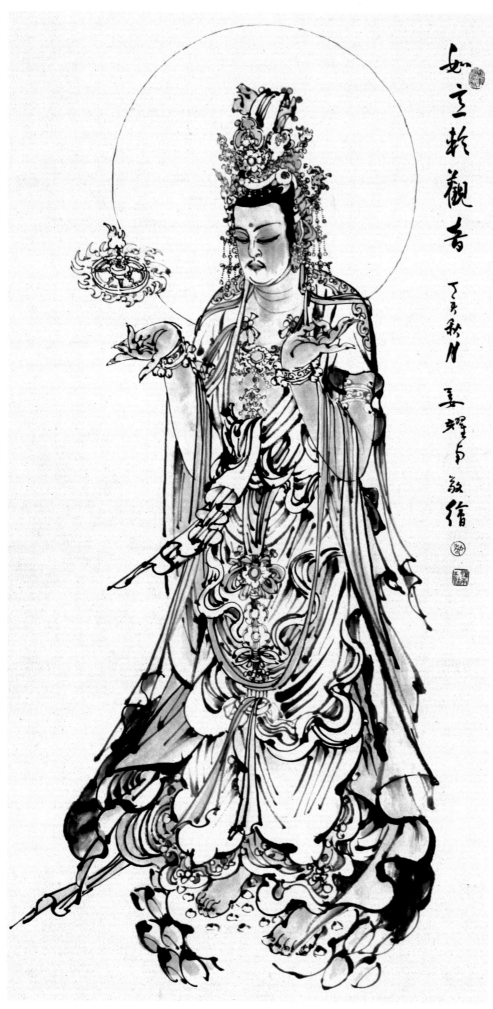

如意轮观音

丁卯秋月

姜耀南 敬绘

姜耀南　作

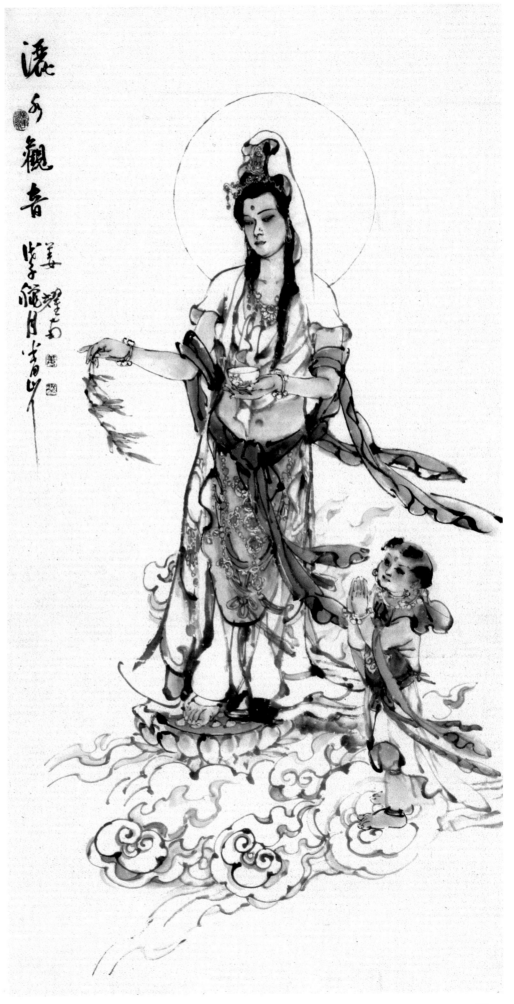

渡海觀音

姜耀南 作

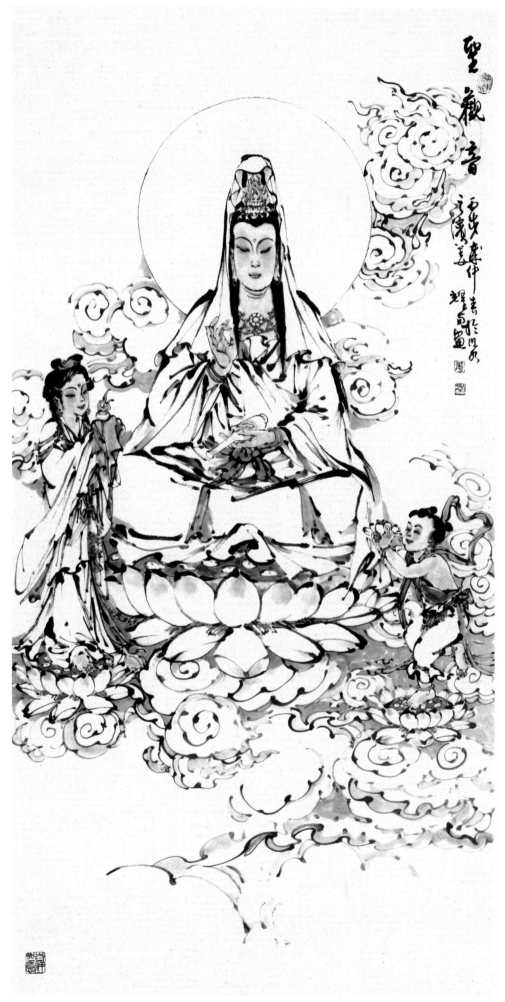

圣观音

姜耀南 作

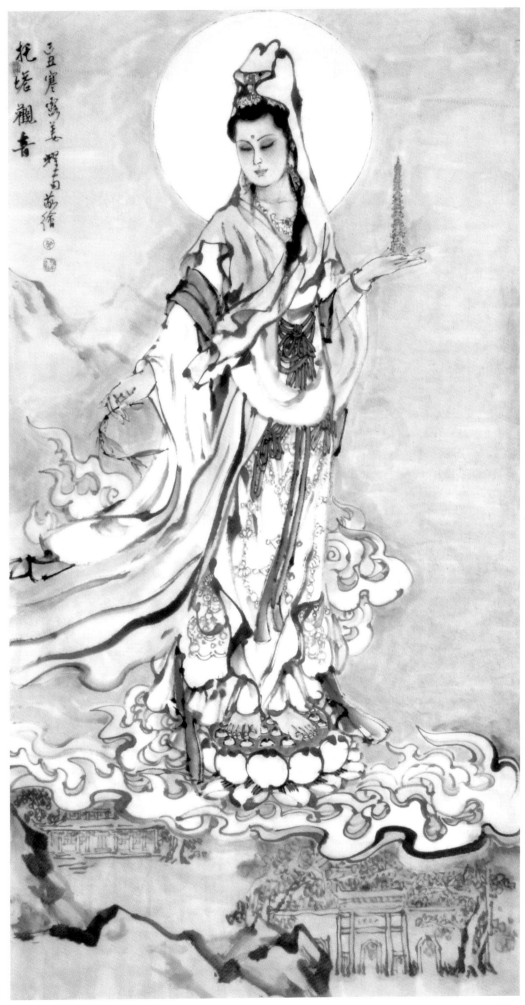

托塔觀音

己丑寒露姜耀南畫

姜耀南　作

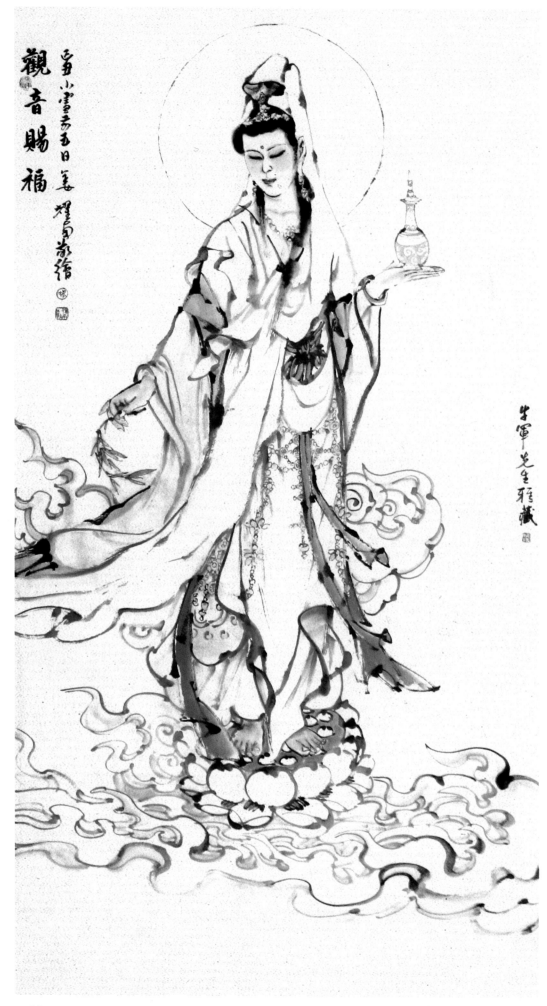

観音賜福

姜耀南　作

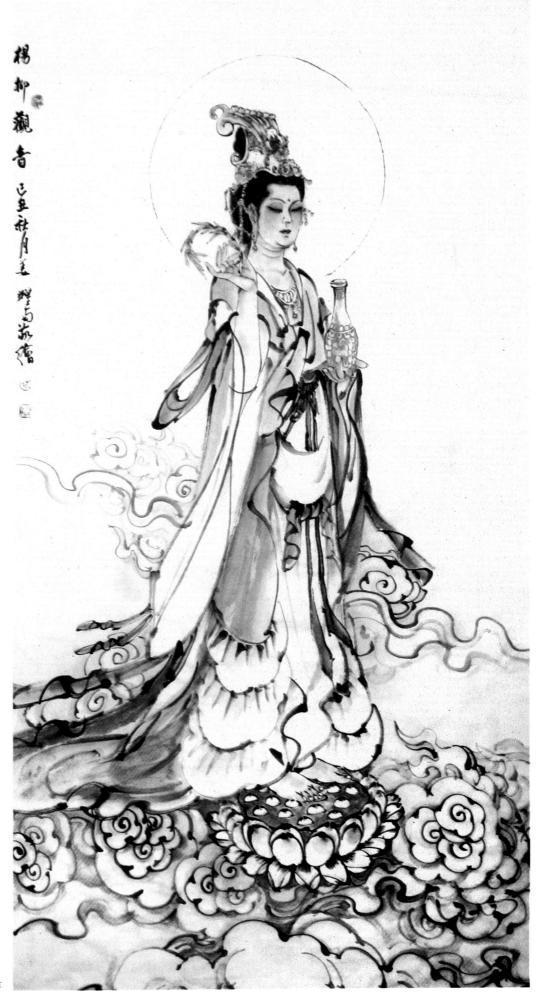

楊柳觀音

姜耀南　作

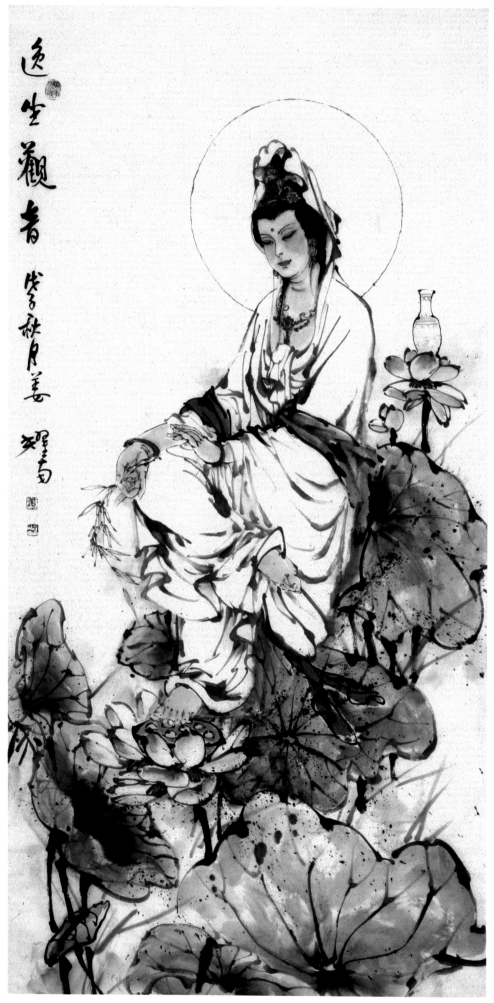

逸坐觀者

癸酉秋月姜耀畫

姜耀南　作

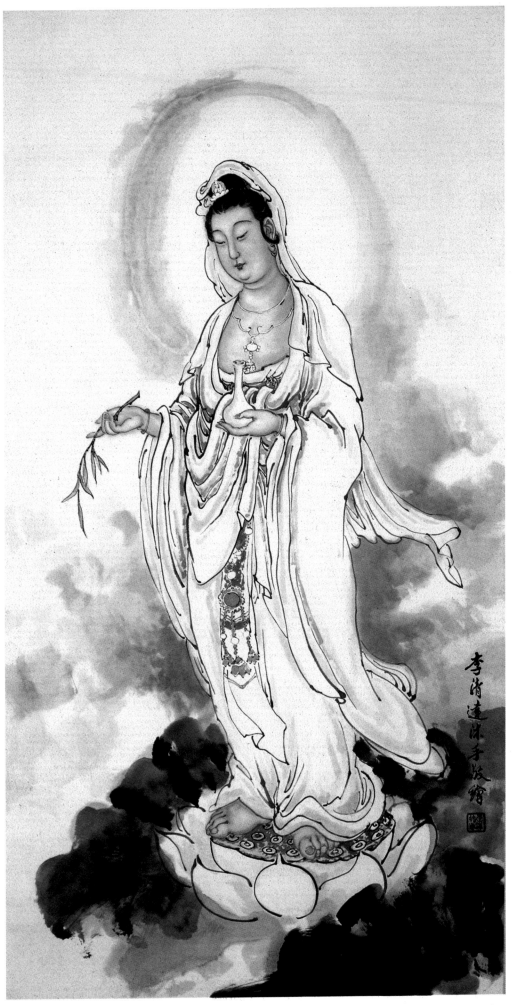

李清达　作

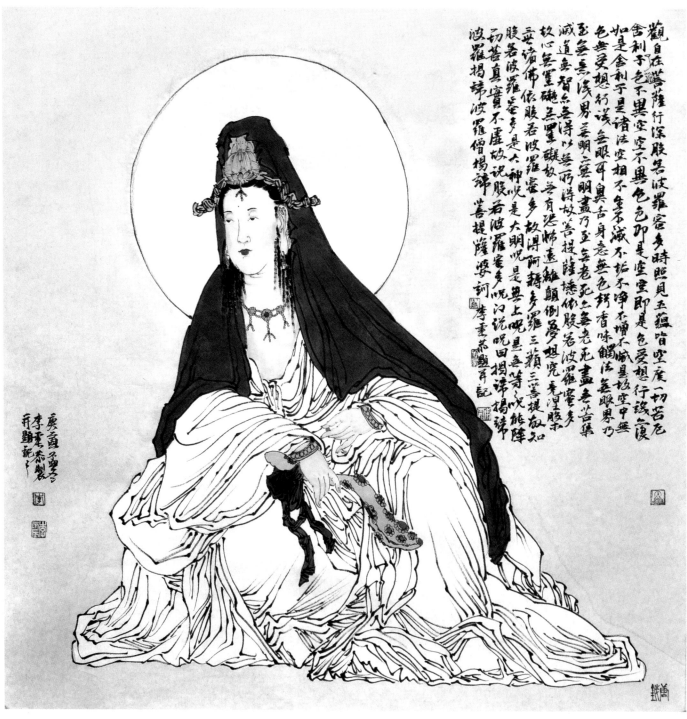

観自在菩薩行深般若波羅蜜多時照見五蘊皆空度一切苦厄
舍利子色不異空空不異色色即是空空即是色受想行識亦復
如是舍利子是諸法空相不生不滅不垢不淨不增不減是故空中無
色無受想行識無眼耳鼻舌身意無色聲香味觸法無眼界乃
至無意識界無無明亦無無明盡乃至無老死亦無老死盡無苦集
滅道無智亦無得以無所得故菩提薩埵依般若波羅蜜多
故心無罣礙無罣礙故無有恐怖遠離顛倒夢想究竟涅槃三
世諸佛依般若波羅蜜多故得阿耨多羅三藐三菩提故知
般若波羅蜜多是大神咒是大明咒是無上咒是無等等咒能除
一切苦真實不虛故說般若波羅蜜多咒即說咒曰揭諦揭諦
波羅揭諦波羅僧揭諦菩提薩婆訶

李畫蕭題并記

李震　作

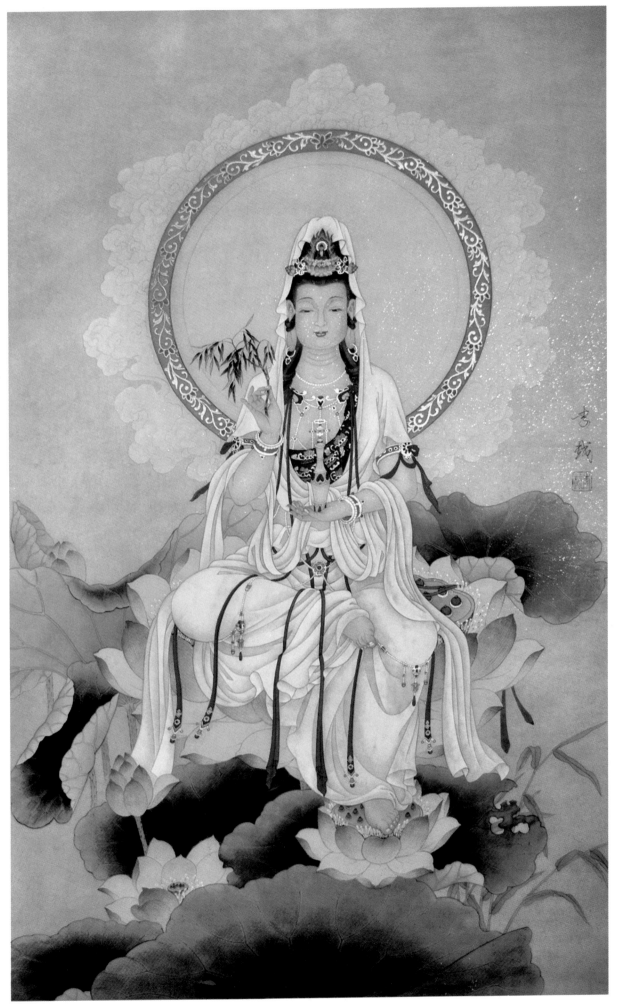

李越 作

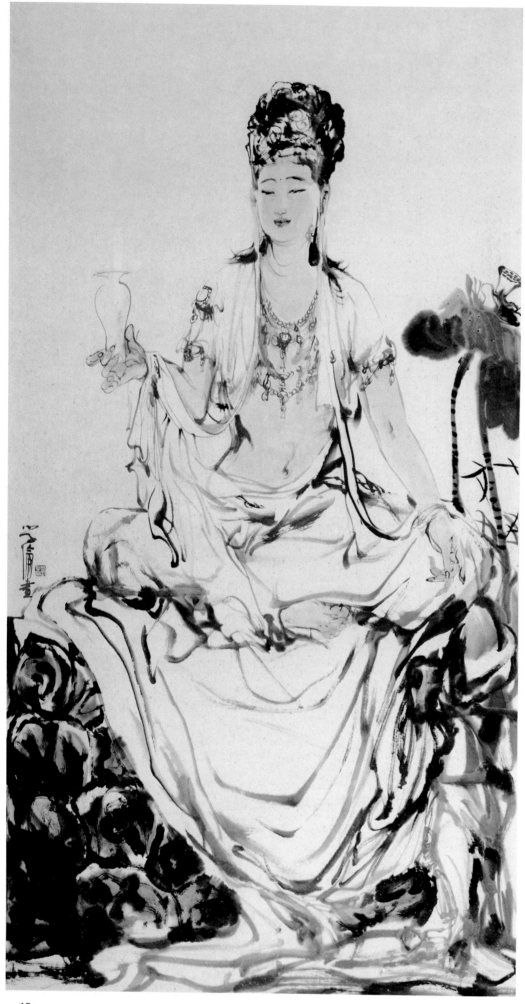

刘学伦　作

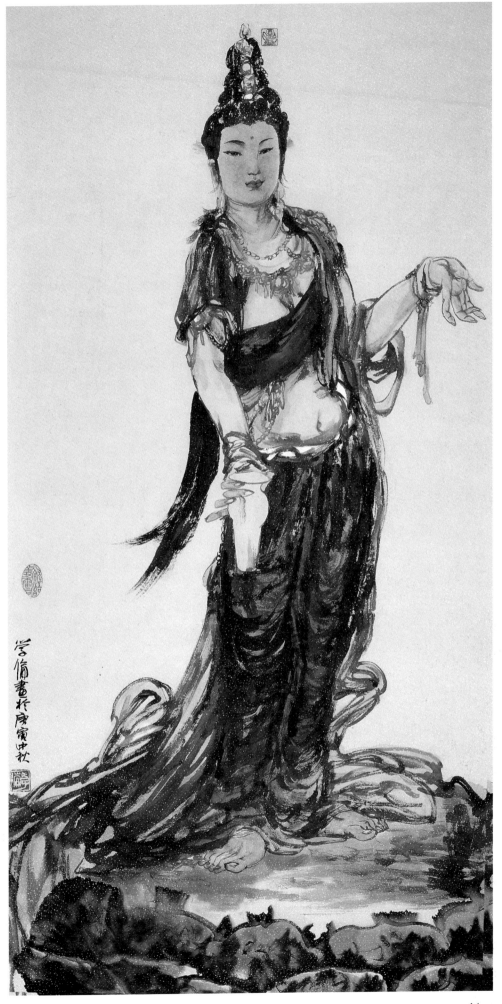

刘学伦　作

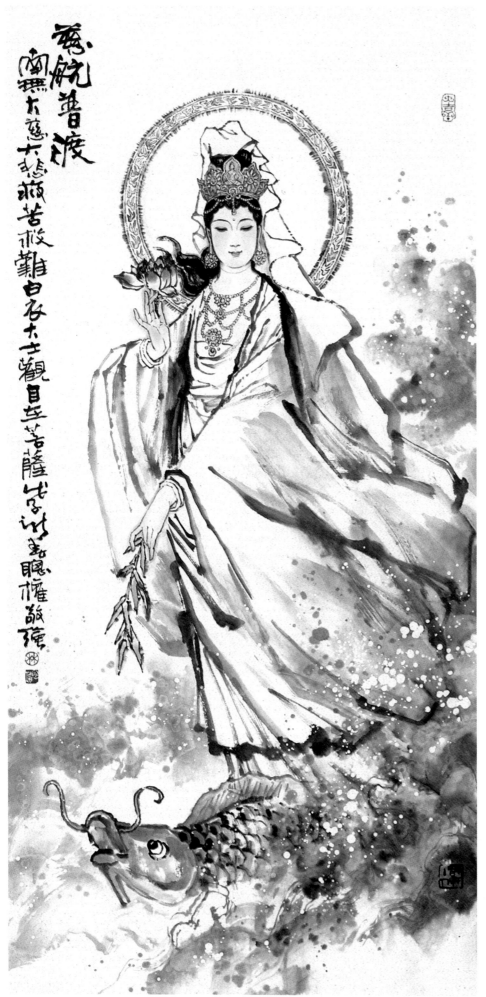

慈航普渡
南無大慈大悲瓶苦救難白衣大士觀自在菩薩寫詩恭聰權敬題

林聰權　作

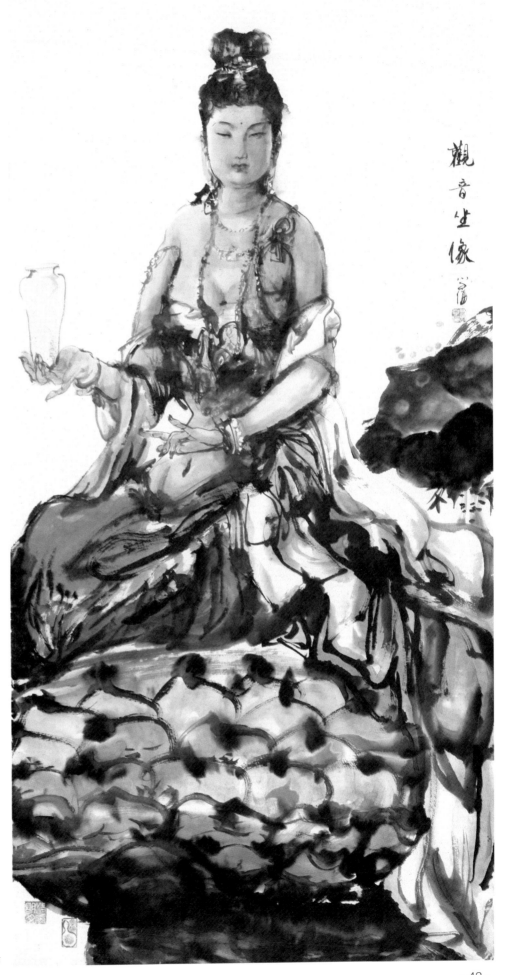

观音坐像

刘学伦 作

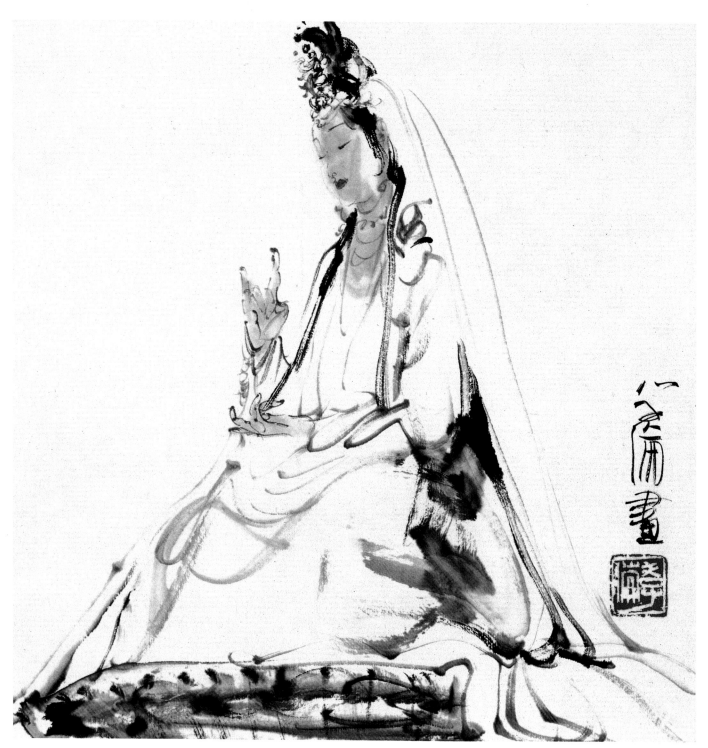

刘学伦 作

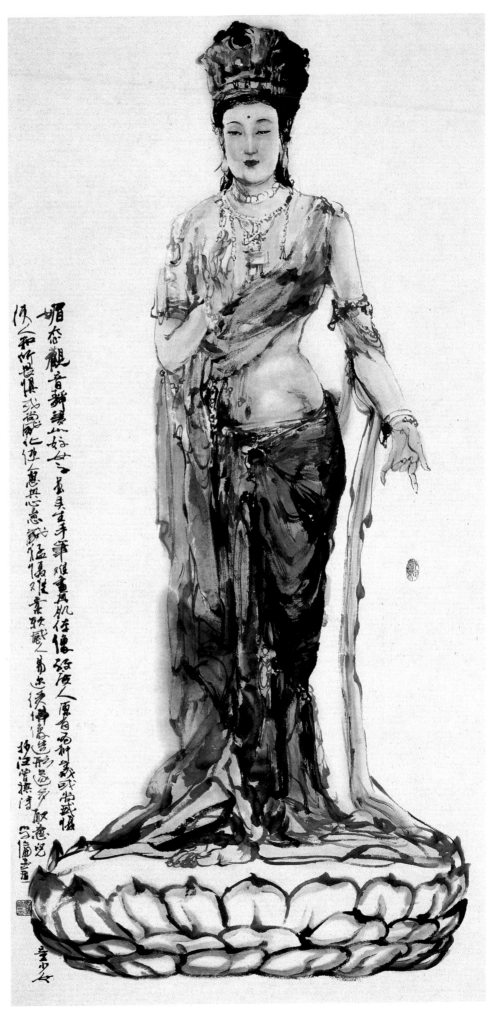

刘学伦 作

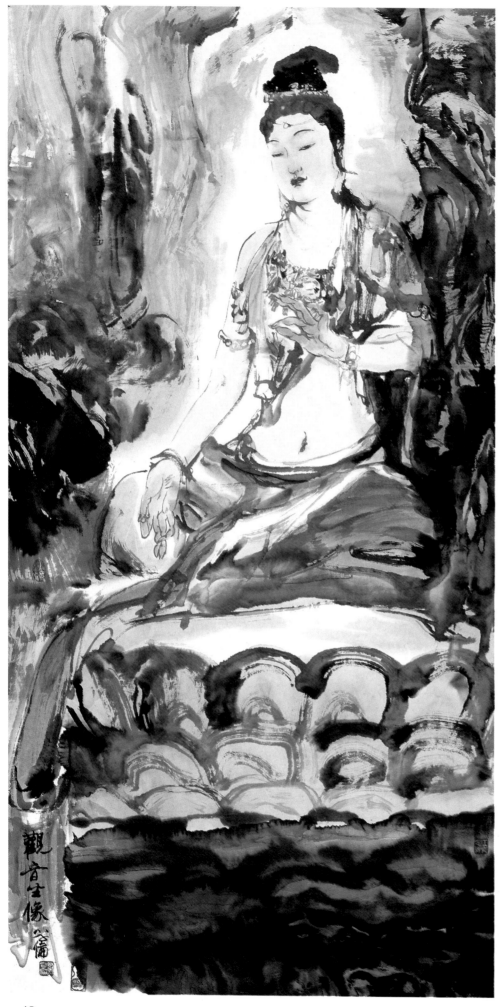

观音圣像 儒

刘学伦 作

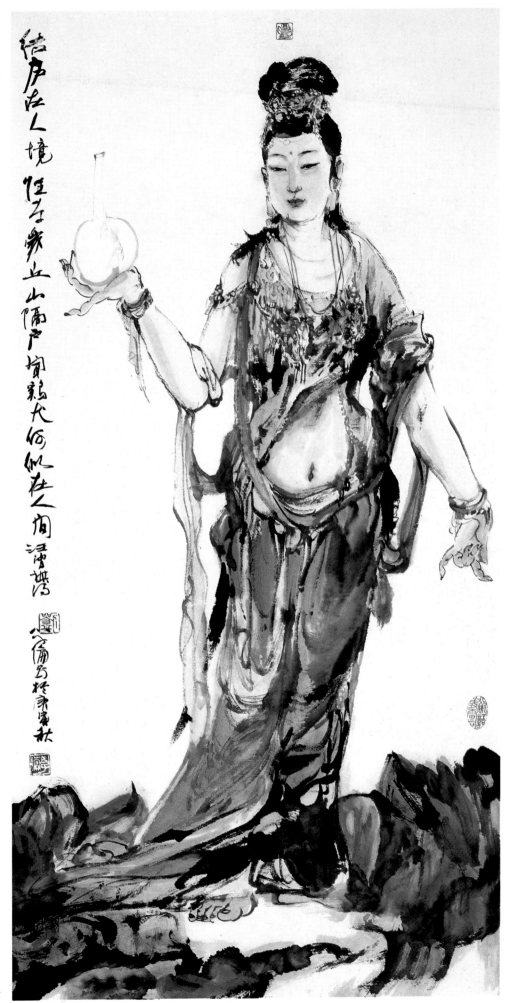

结庐在人境
偶尔爱立山隔户
塘新代何仞在人间
淫洋

刘学伦　作

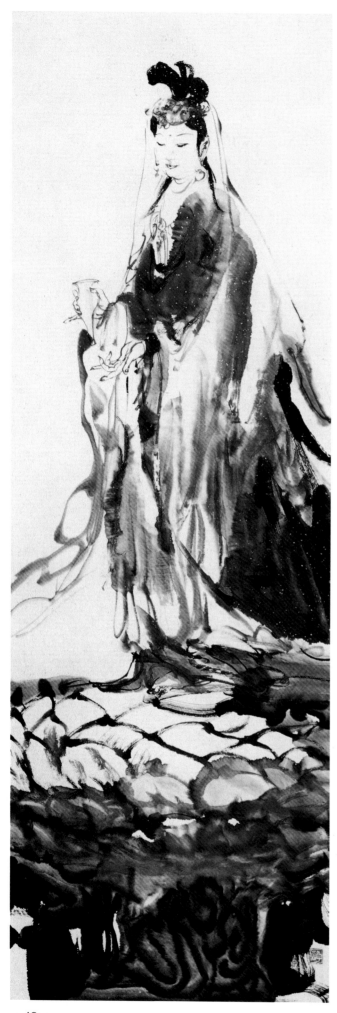

刘学伦　作

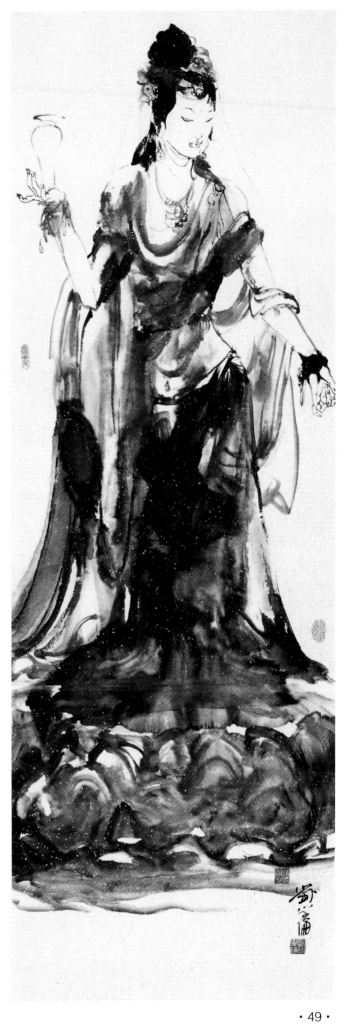

刘学伦　作

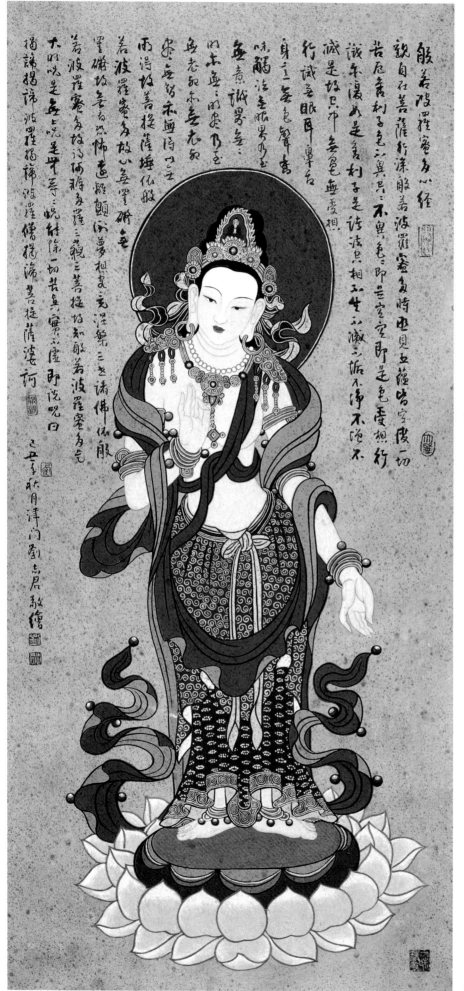

般若波羅蜜多心經

觀自在菩薩行深般若波羅蜜多時照見五蘊皆空度一切苦厄舍利子色不異空空不異色色即是空空即是色受想行識亦復如是舍利子是諸法空相不生不滅不垢不淨不增不減是故空中無色無受想行識無眼耳鼻舌身意無色聲香味觸法無眼界乃至無意識界無無明亦無無明盡乃至無老死亦無老死盡無苦集滅道無智亦無得以無所得故菩提薩埵依般若波羅蜜多故心無罣礙無罣礙故無有恐怖遠離顛倒夢想究竟涅槃三世諸佛依般若波羅蜜多故得阿耨多羅三藐三菩提故知般若波羅蜜多是大神咒是大明咒是無上咒是無等等咒能除一切苦真實不虛即說咒曰揭諦揭諦波羅揭諦波羅僧揭諦菩提薩婆訶

己丑年秋月津門劉志君敬繪

刘志君　作

· 50 ·

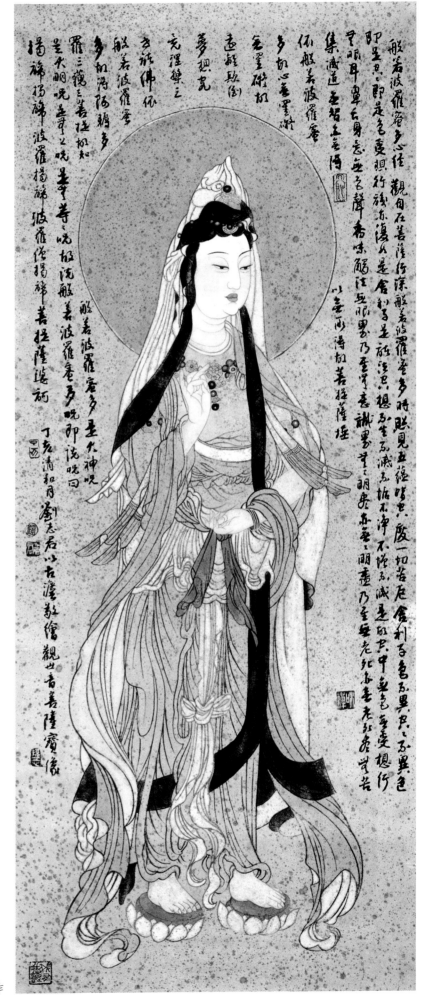

刘志君　作

南無除蓋障菩薩

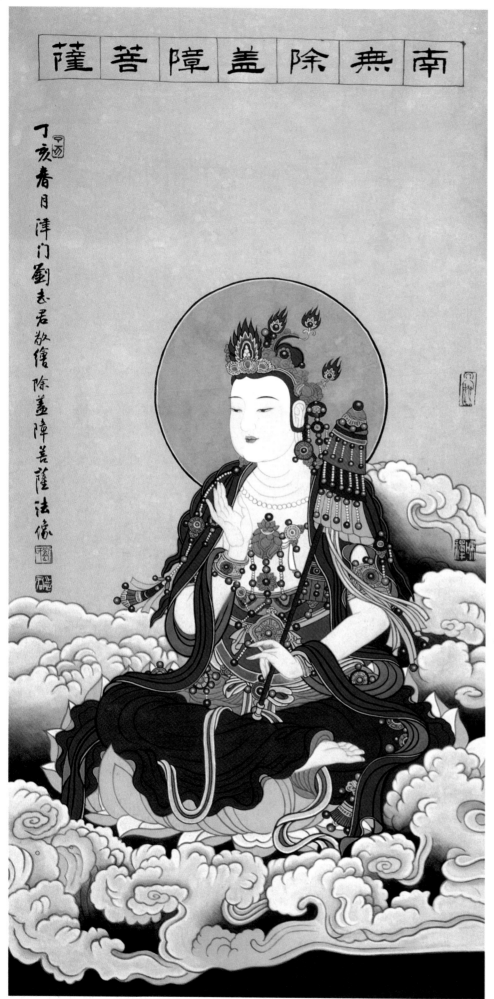

丁亥春月津门刘志君敬绘 除蓋障菩薩法像

刘志君 作

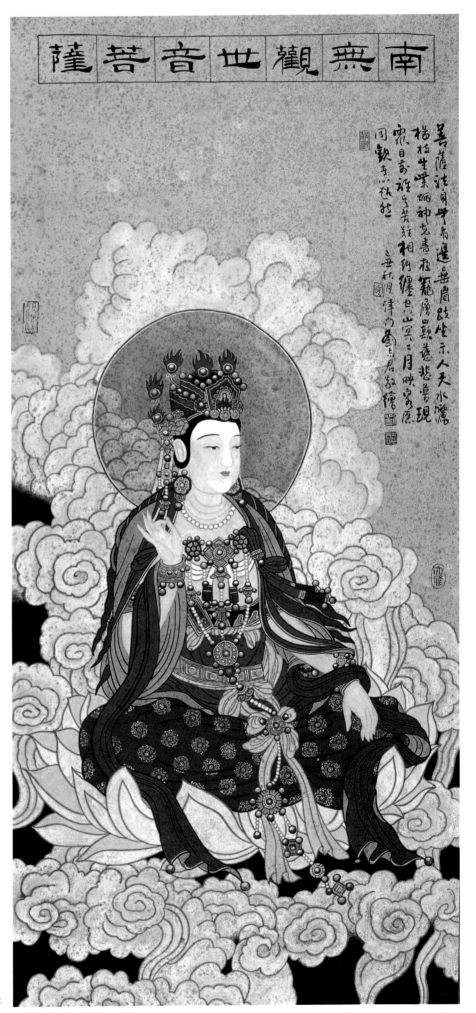

南無觀世音菩薩

菩薩法身尹有邊。無盡眾生示人天。水灑楊枝生紫焰。神光壽夜龍層現。慈悲普現衆目奇逢垂足延。相約纏共山第三月映寒潭。同欽李小秋於三世秋月津門蜀東君敬繪

刘志君　作

南無大慈大悲救苦救難大白衣大士觀世音菩薩寶薩像

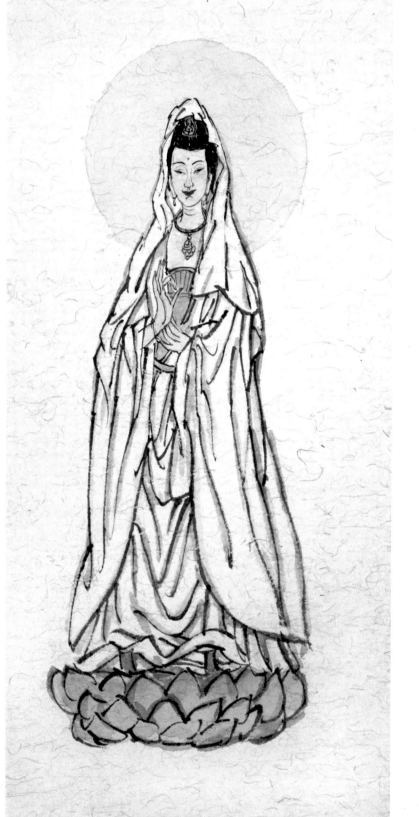

罗小珊　作

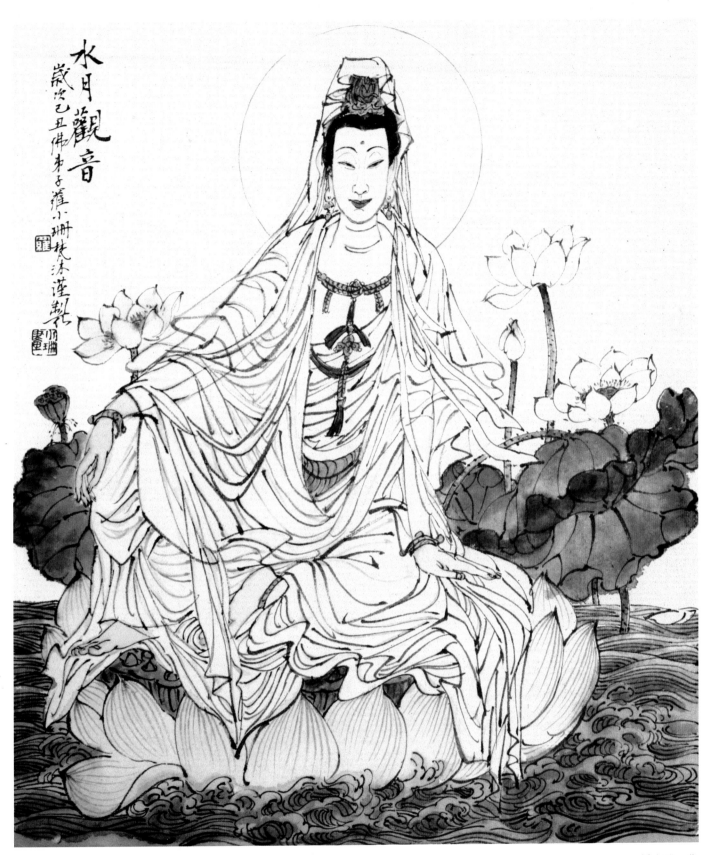

水月觀音
歲次己丑佛弟子羅小珊林沐蓮製

罗小珊 作

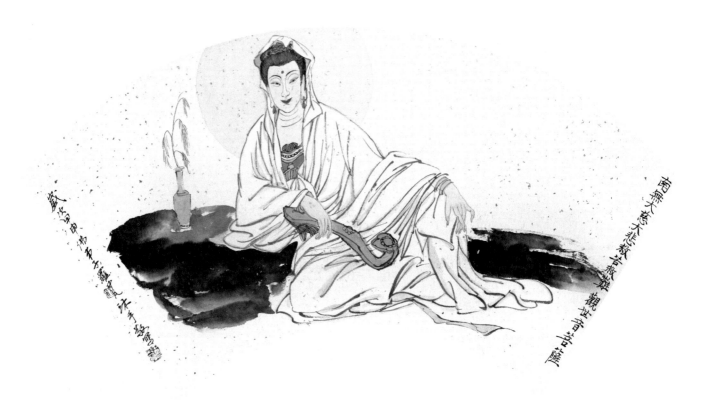

罗中凡　作

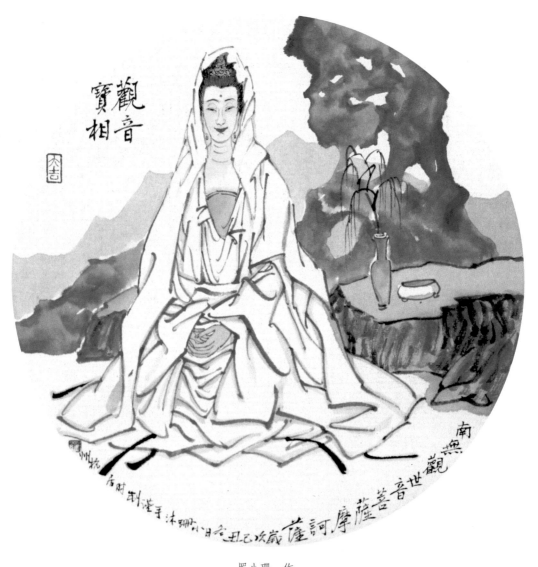

罗小珊　作

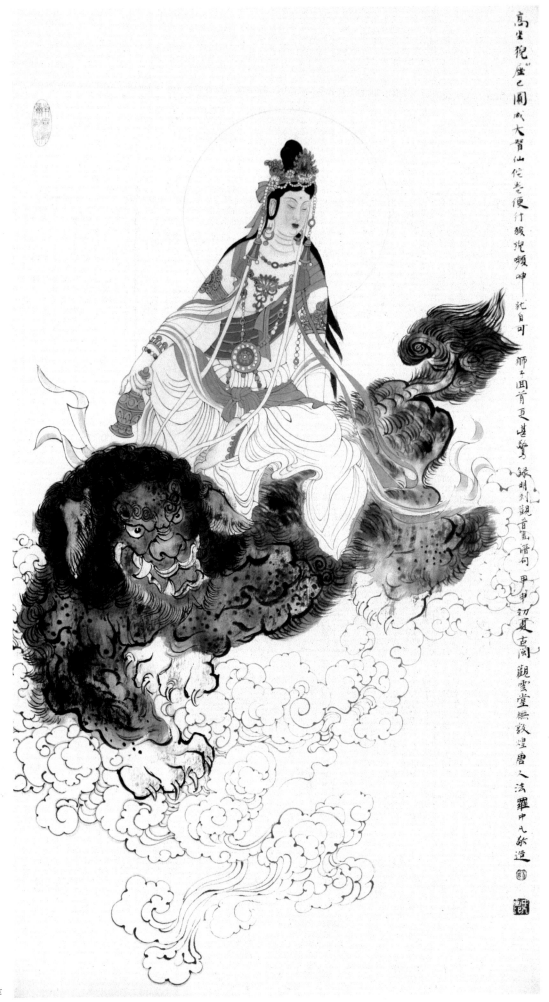

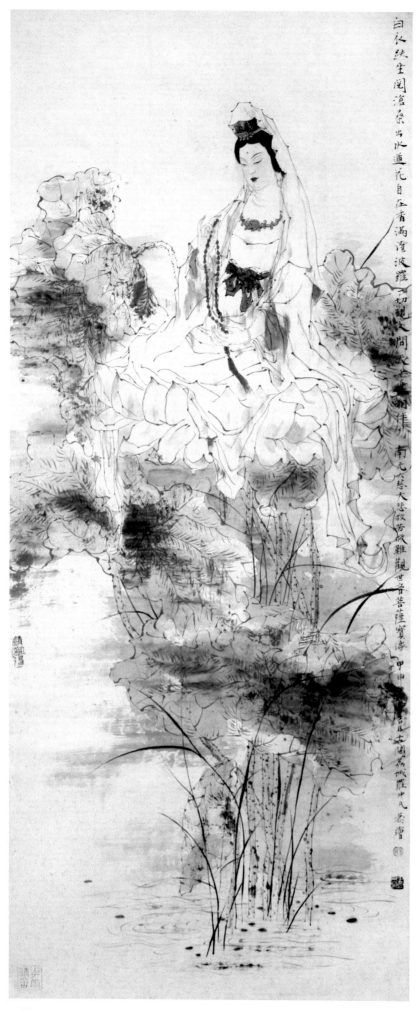

罗中凡　作

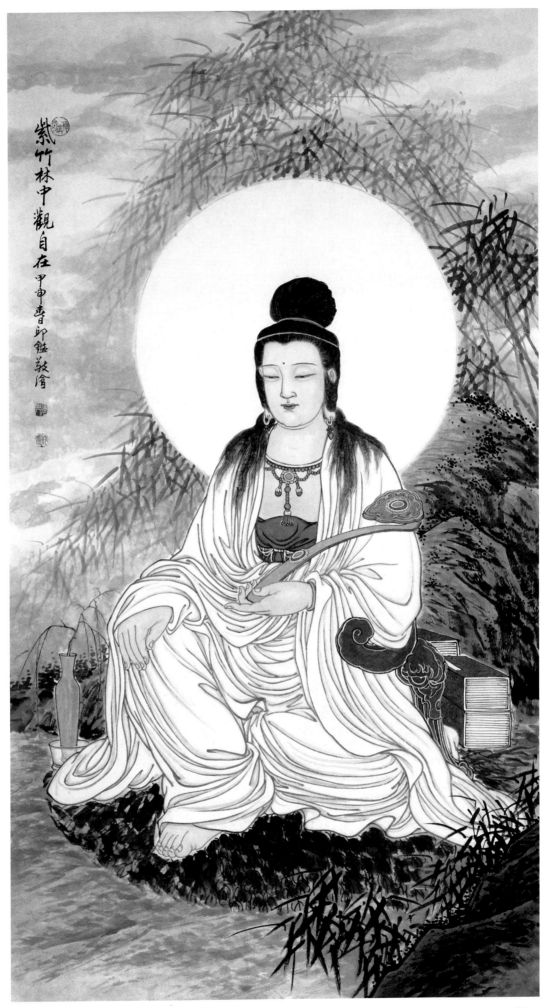

紫竹林中觀自在 甲申春日邱鑑敬繪

邱鑒 作

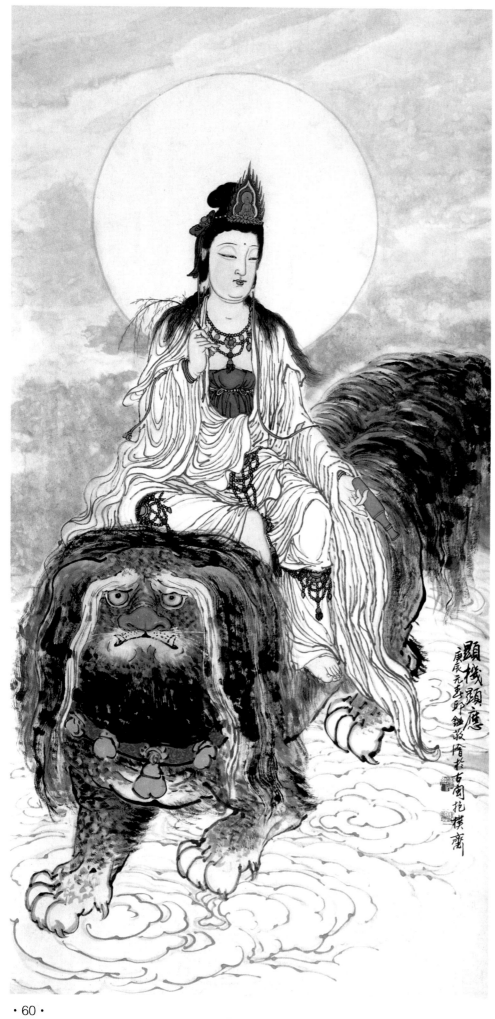

顯機顯應

康辰元旦邱鑑敬繪於古閩抱橫齋

邱鑑 作

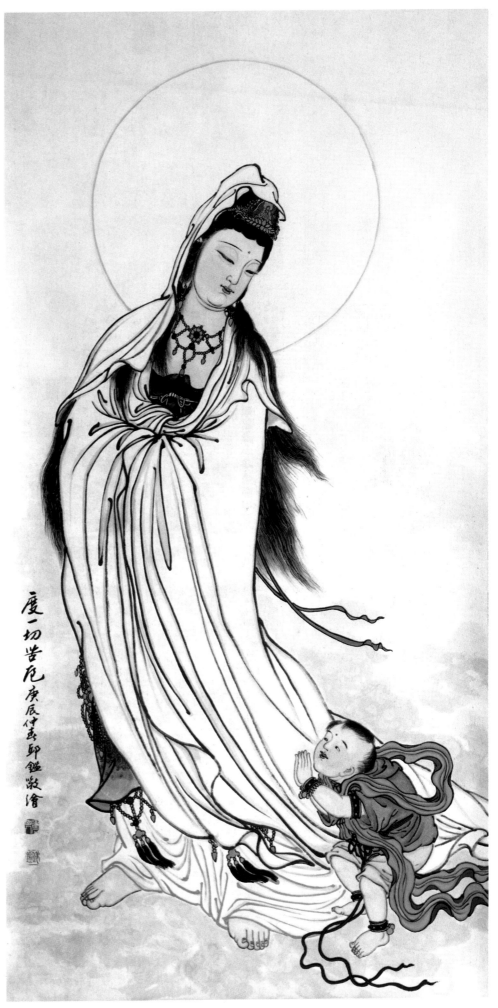

度一切苦厄　庚辰仲夏邱鑑敬繪

邱鉴 作

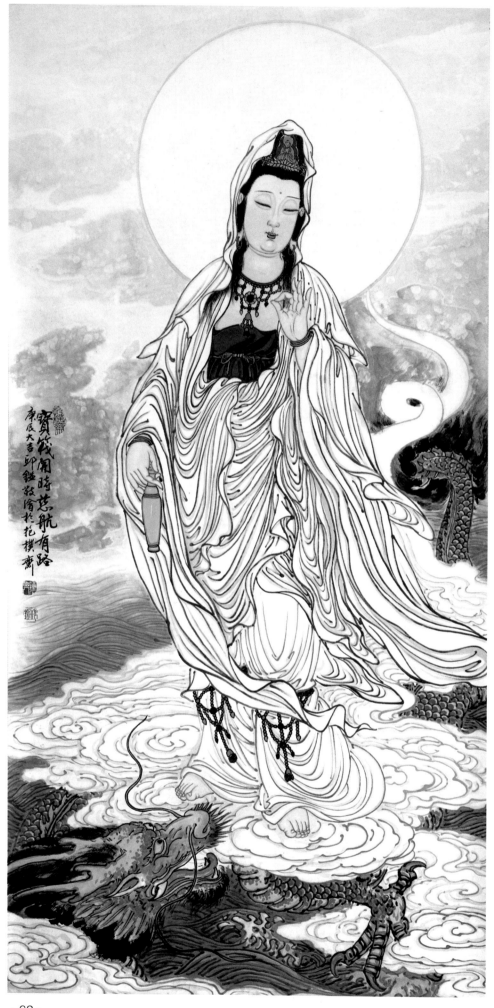

寶筏閒時慈航有路

康辰大吉邱鑑敬繪於托撰齋

邱鉴 作

般若波羅蜜多心經 觀自在菩薩行深般若波羅蜜多時照見五蘊皆空度一切苦厄舍利子色不異空空不異色色即是空空即是色受想行識亦復如是舍利子是諸法空相不生不滅不垢不淨不增不減是故空中無色無受想行識無眼耳鼻舌身意無色聲香味觸法無眼界乃至無意識界無無明亦無無明盡乃至無老死亦無老死盡無苦集滅道無智亦無得以無所得故菩提薩埵依般若波羅蜜多故心無罣礙無罣礙故無有恐怖遠離顛倒夢想究竟涅槃三世諸佛依般若波羅蜜多故得阿耨多羅三藐三菩提故知般若波羅蜜多是大神咒是大明咒是無上咒是無等等咒能除一切苦真實不虛故說般若波羅蜜多咒即說咒曰揭諦揭諦波羅揭諦波羅僧揭諦菩提薩婆訶

般若波羅蜜多心經

歲在己卯菩冬之初權石尖印鑴沐浴敬繪於古閩仙凱畔之花樸齋

邱鉴 作

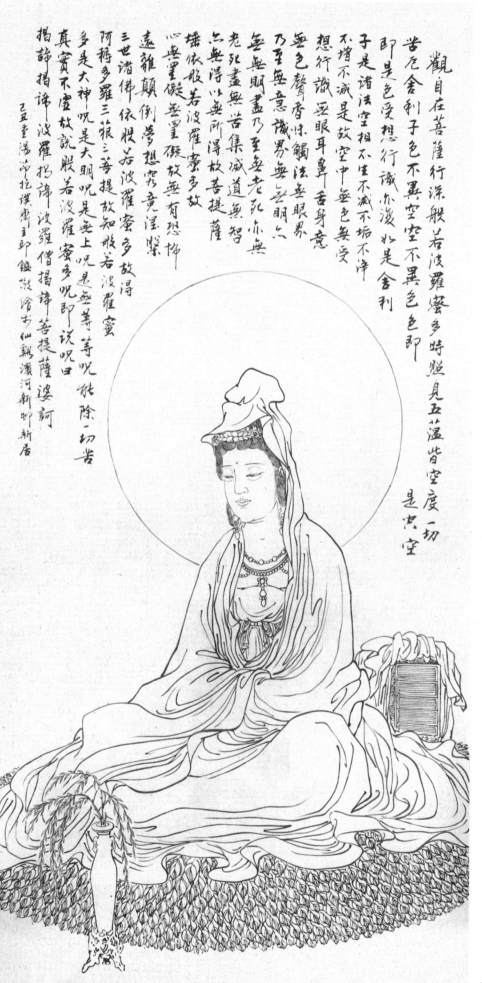

邱鉴 作

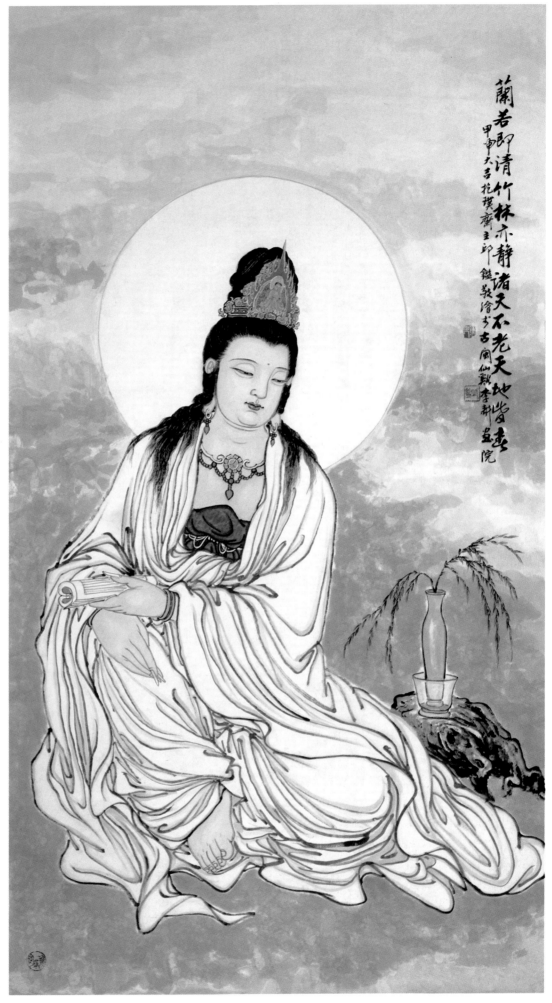

蘭若即清竹林亦靜諸天不老天地常春
甲申大吉於撲齋主邱鑑敬繪古閩仙戟李新益院

邱鑒 作

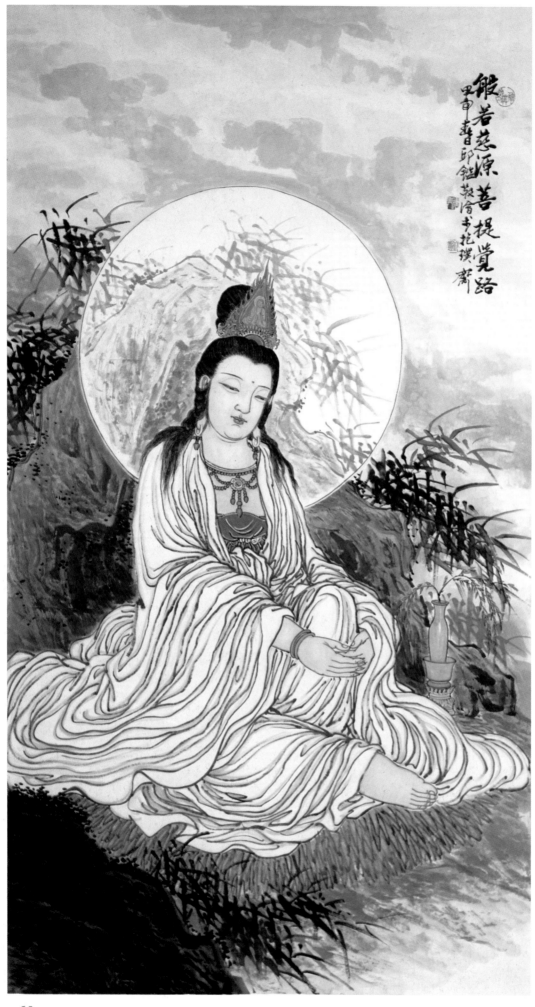

般若慈源菩提覺路

甲申春日邱鑑繪寺花撰書

邱鑒 作

·66·

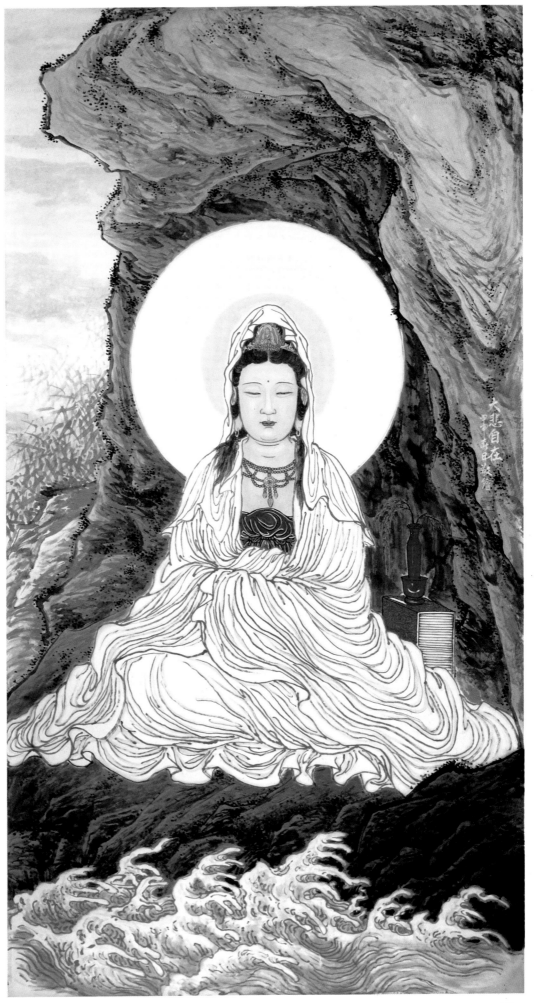

大悲自在

邱鉴 作

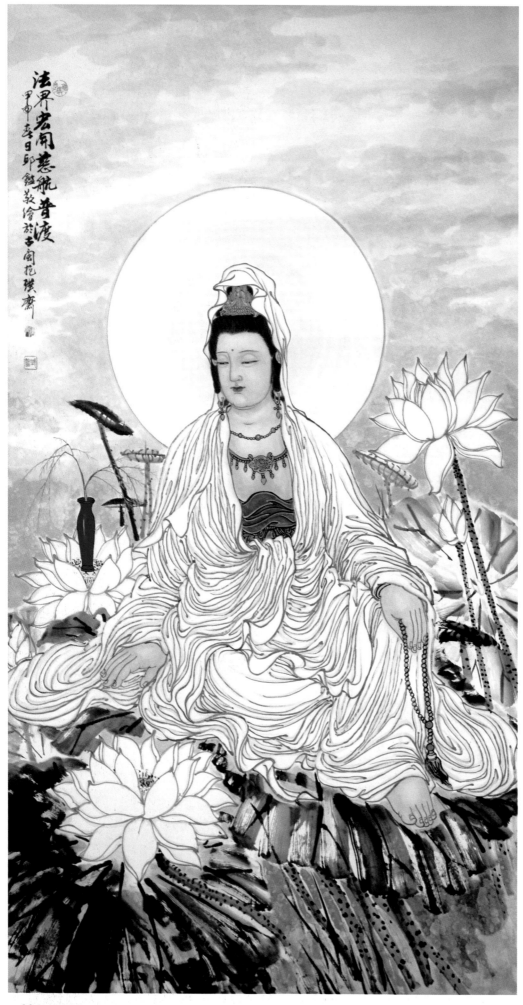

法界宏開慈航普渡
甲申春日邱鑒敬繪於玉蘭花馥齋

邱鉴 作

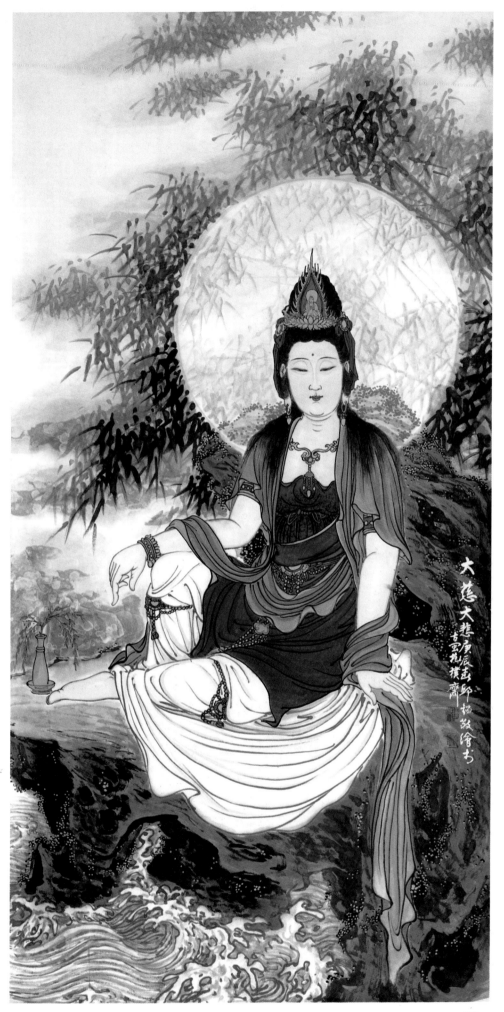

大慈大悲庚辰春邱鉴敬绘于古云龙横斋

邱鉴 作

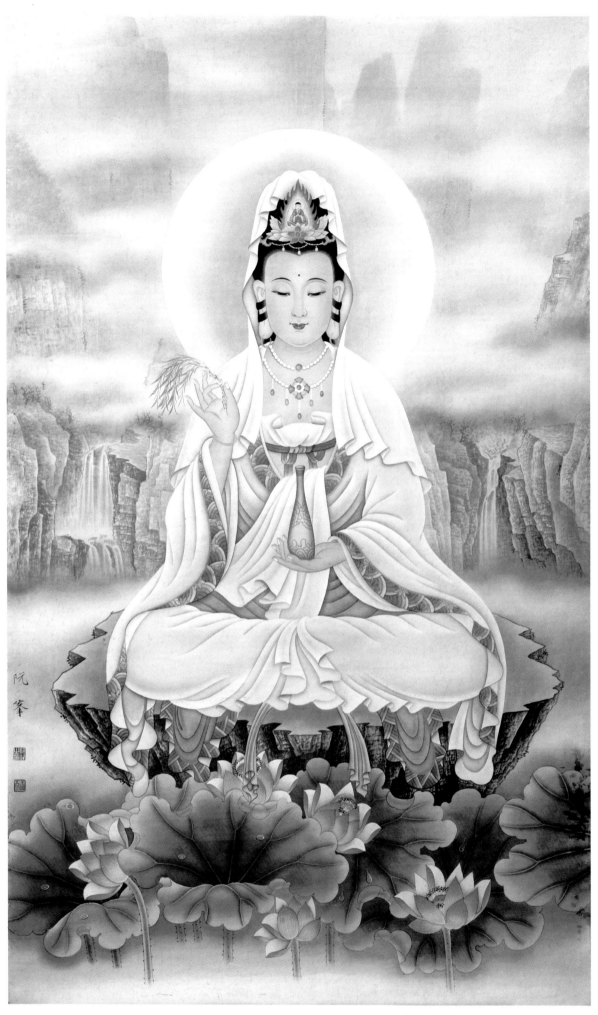

阮峰　作

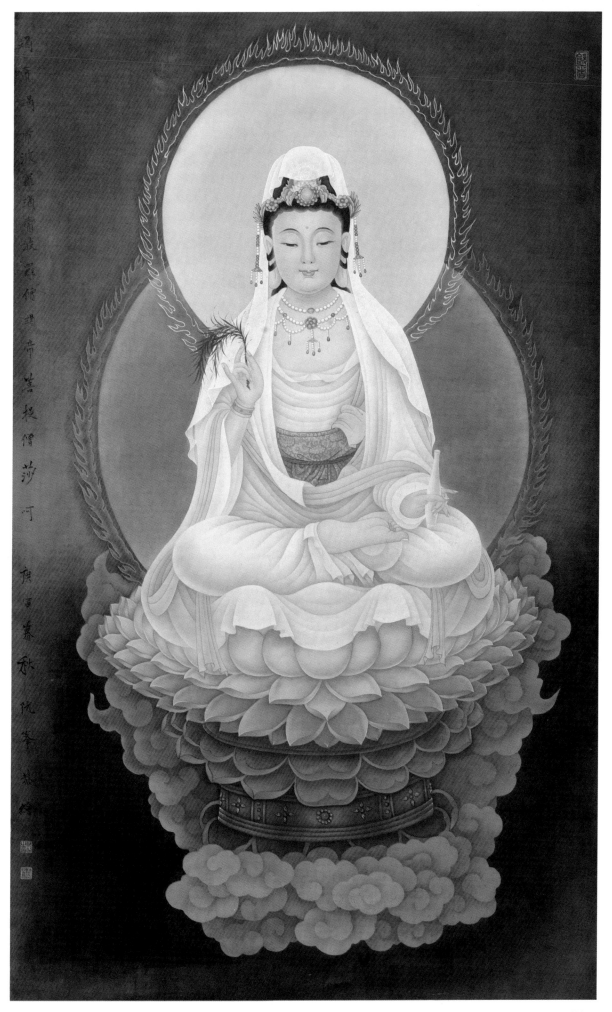

阮峰 作

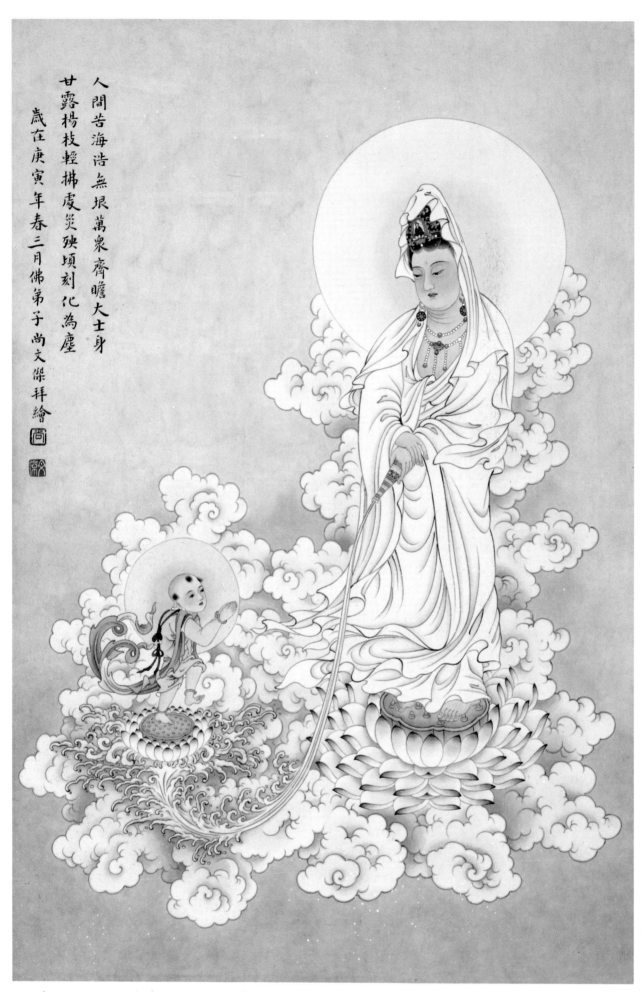

人間苦海浩無垠萬衆齊瞻大士身
甘露楊枝輕拂處災殃頃刻化為塵
歲在庚寅年春三月佛第子尚文傑拜繪

尚文杰 作

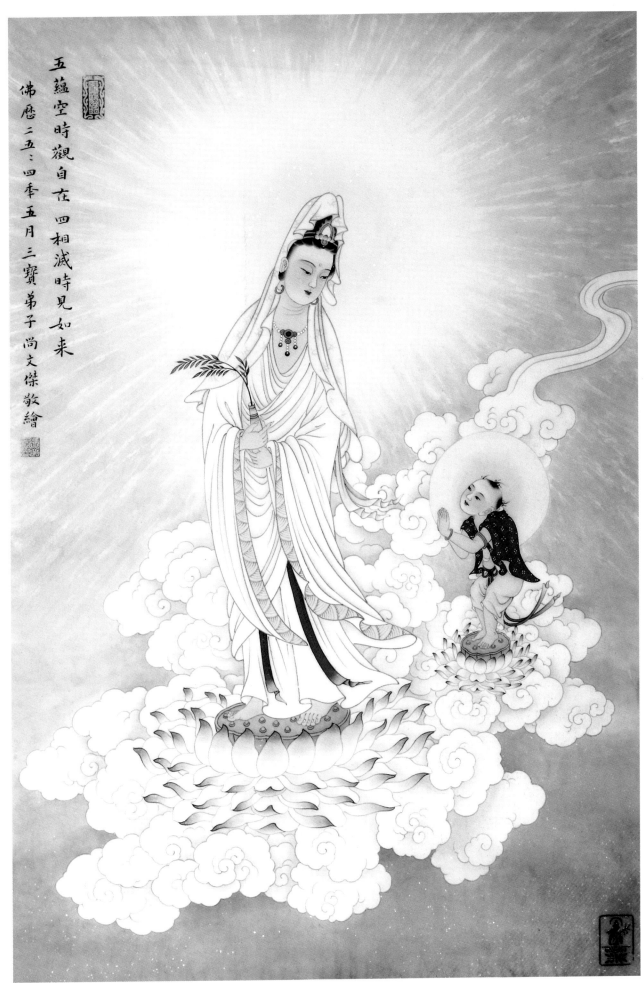

五蘊空時觀自在 四相滅時見如来
佛歷二五三四季五月三寶弟子尚文傑敬繪

尚文杰 作

· 73 ·

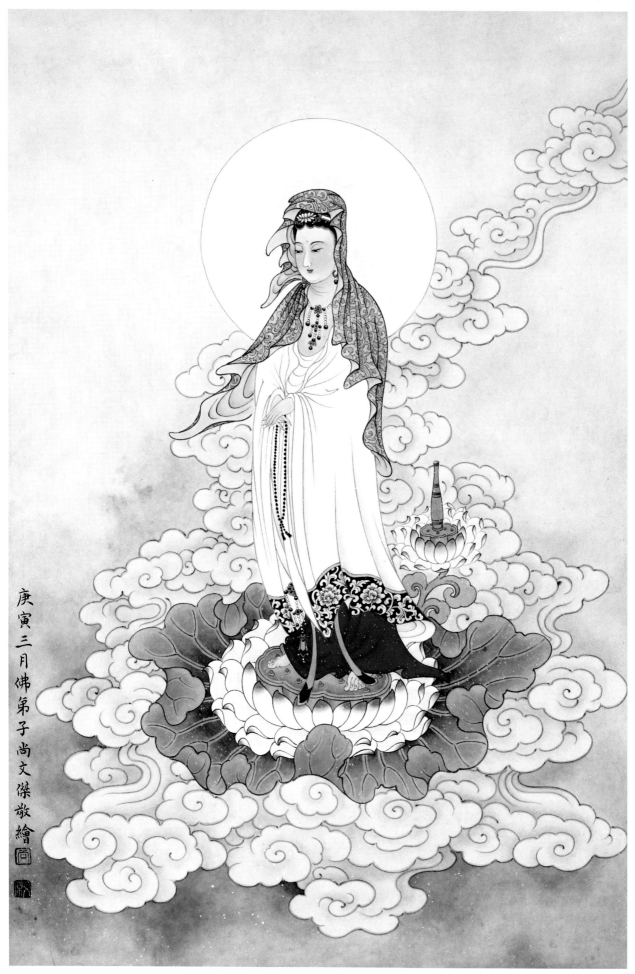

庚寅三月佛弟子尚文杰敬繪

尚文杰　作

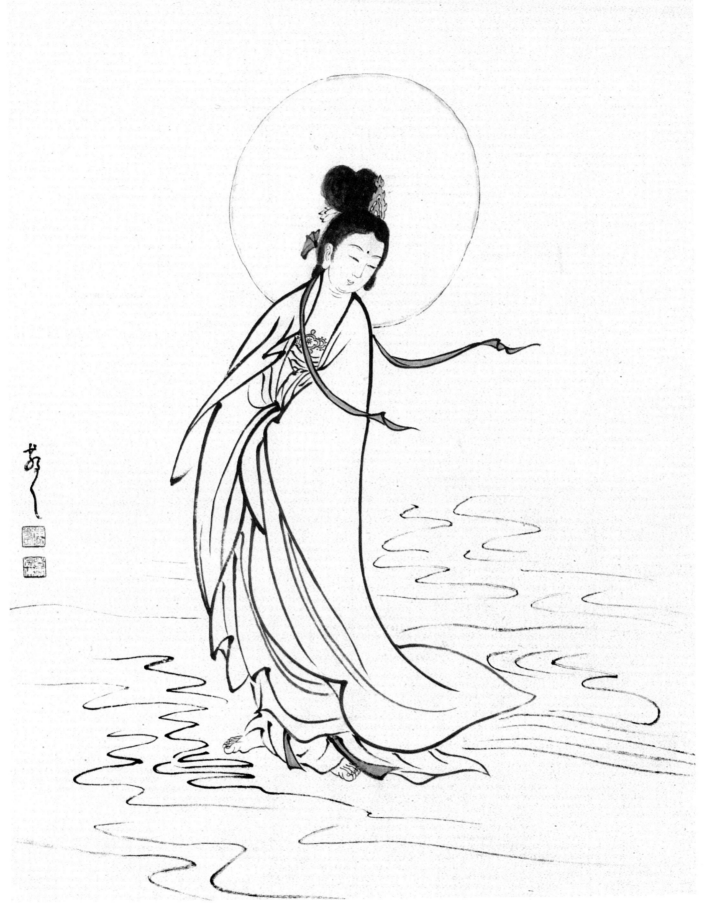

释渡化　作

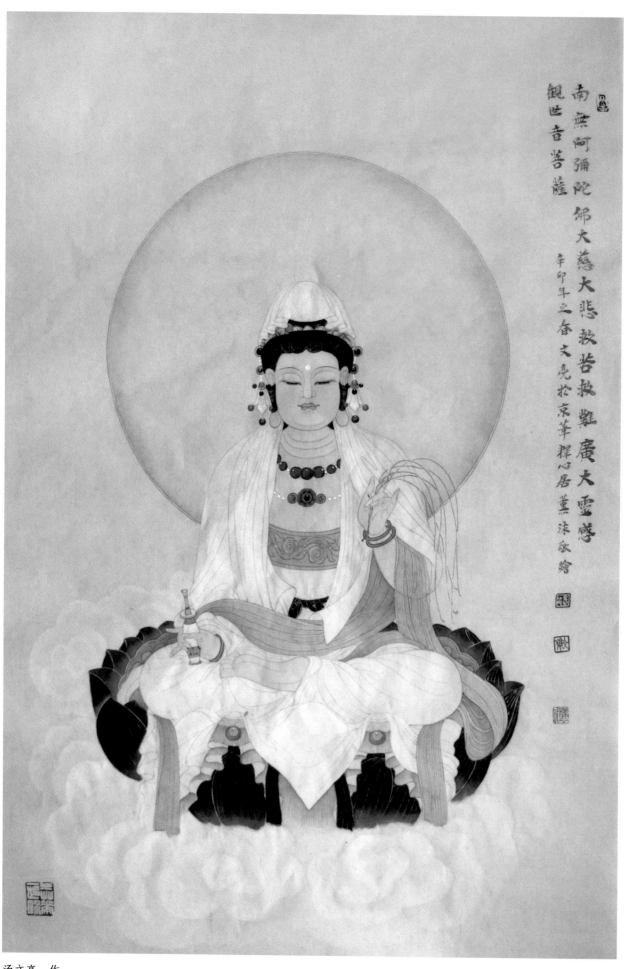

南無阿彌陀佛 大慈大悲 救苦救難 廣大靈感
觀世音菩薩

辛卯年之春 文亮於京華禪心居薰沐敬繪

汤文亮　作

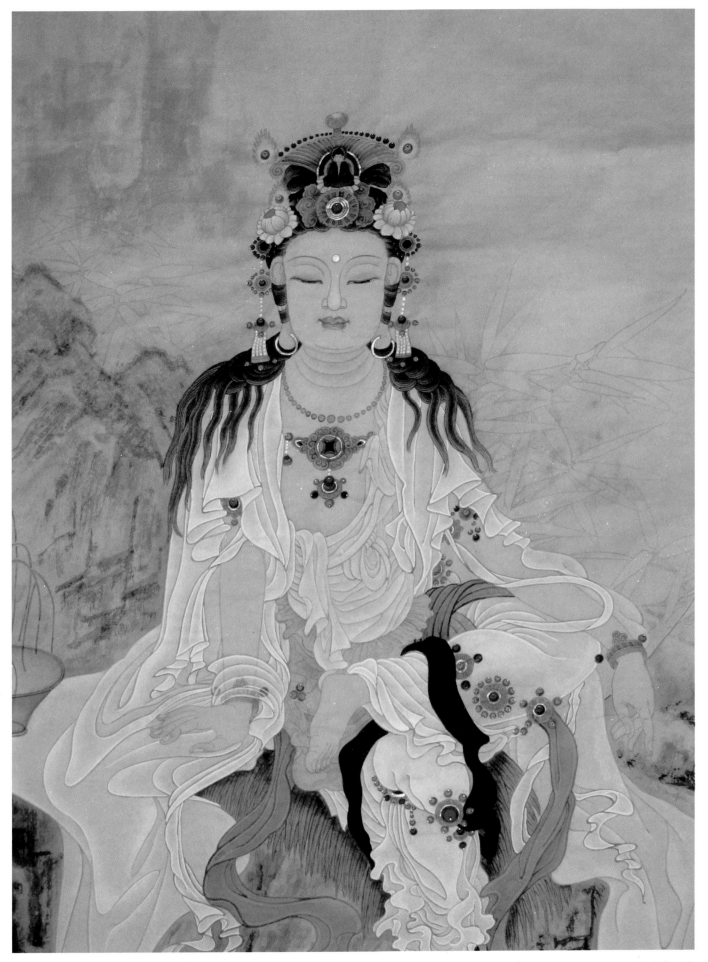

汤文亮 作

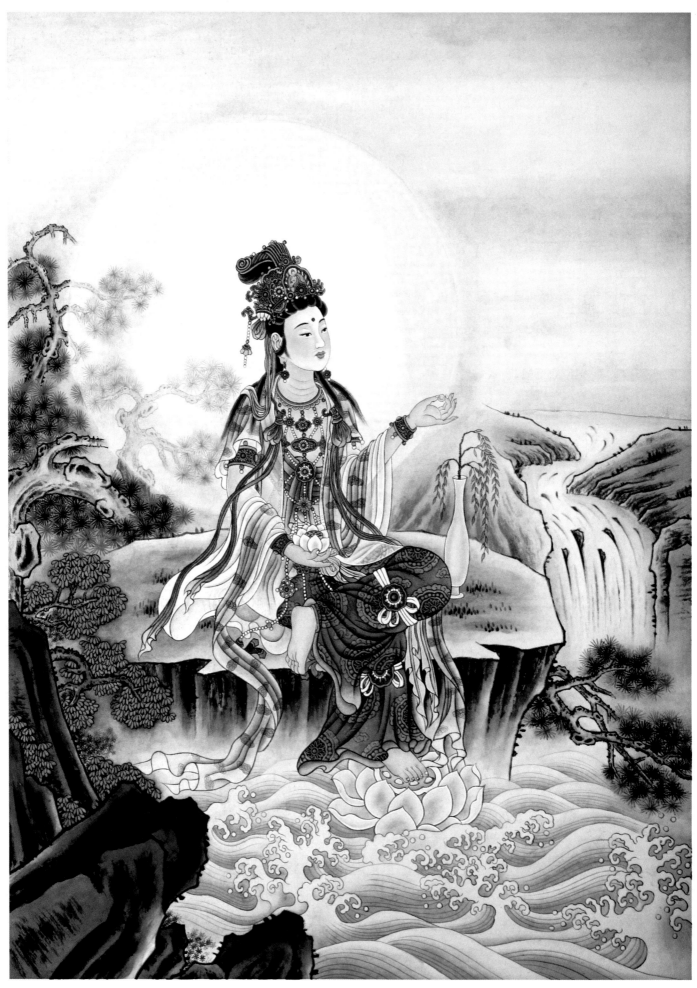

王洪超　作

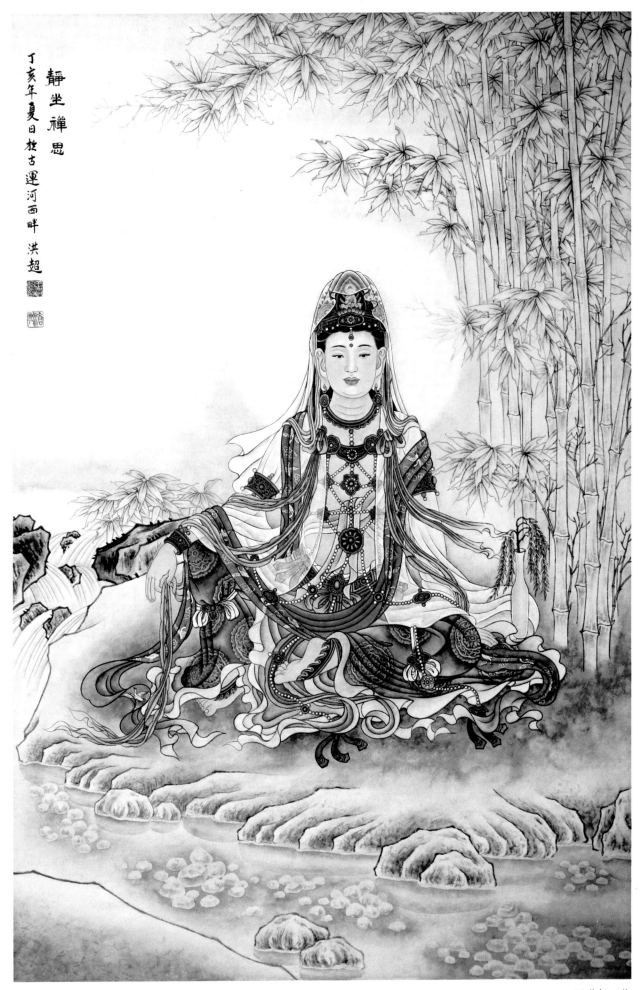

静坐禅思

丁亥年夏日拟古 运河西畔 洪超

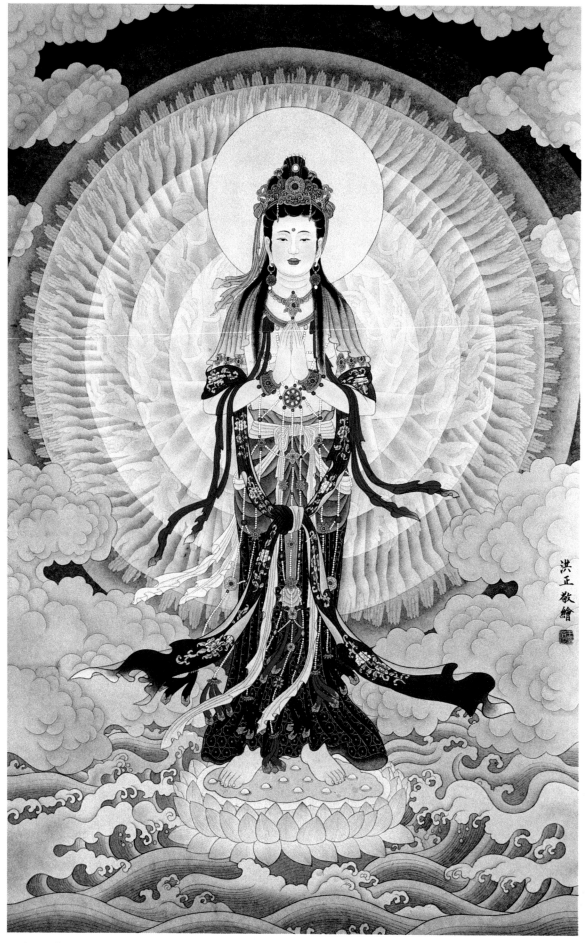

王洪正　作

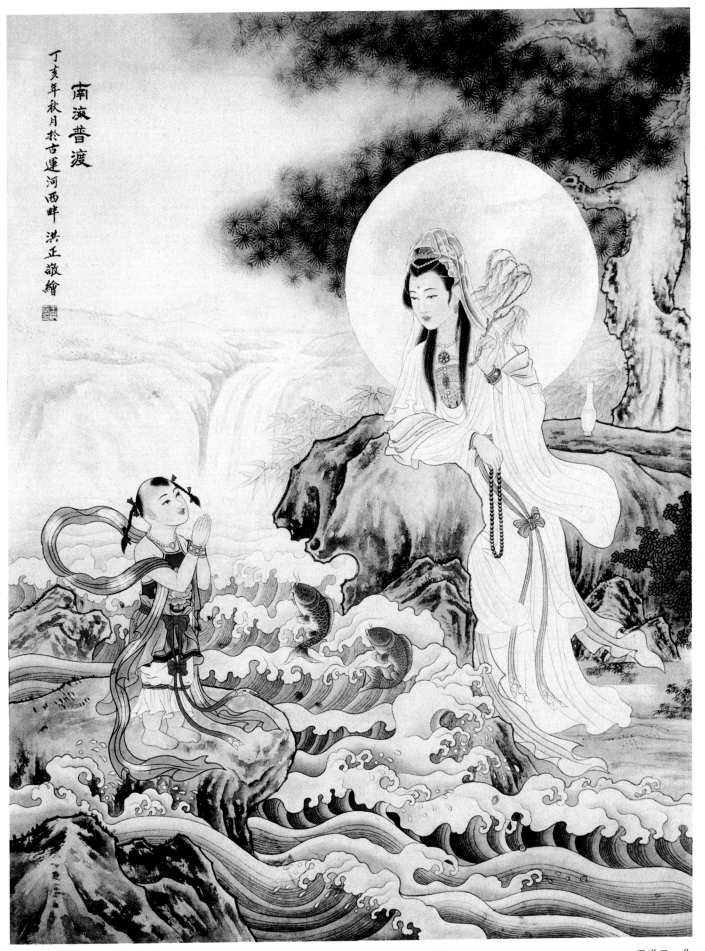

南海普渡
丁亥年秋月於古運河西畔 洪正敬繪

王洪正 作

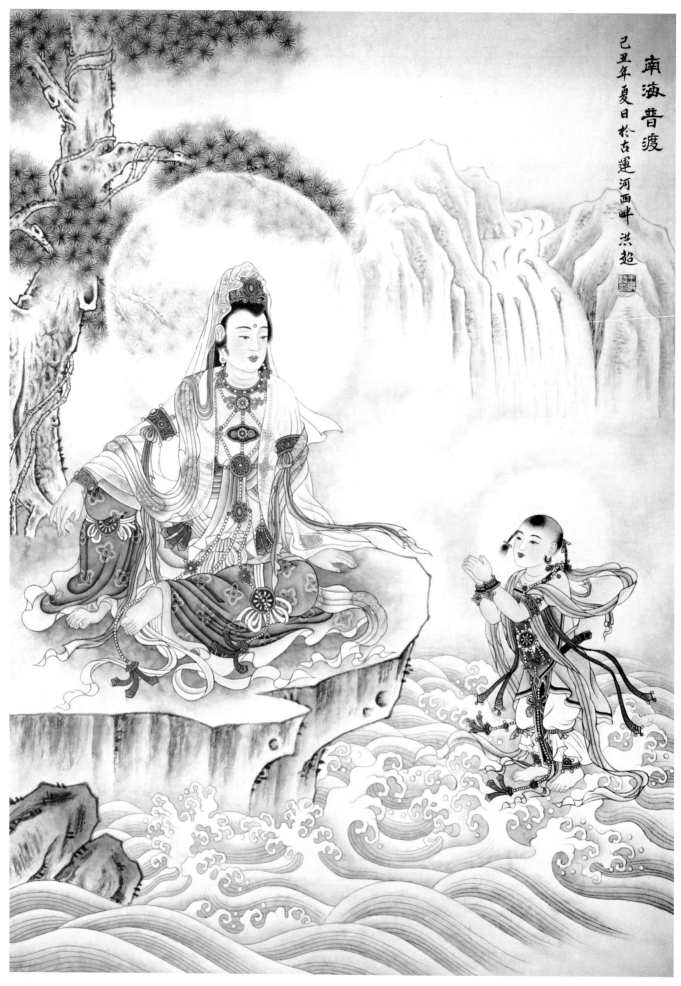

南海普渡

己丑年夏日於古運河西畔 洪超

王洪超 作

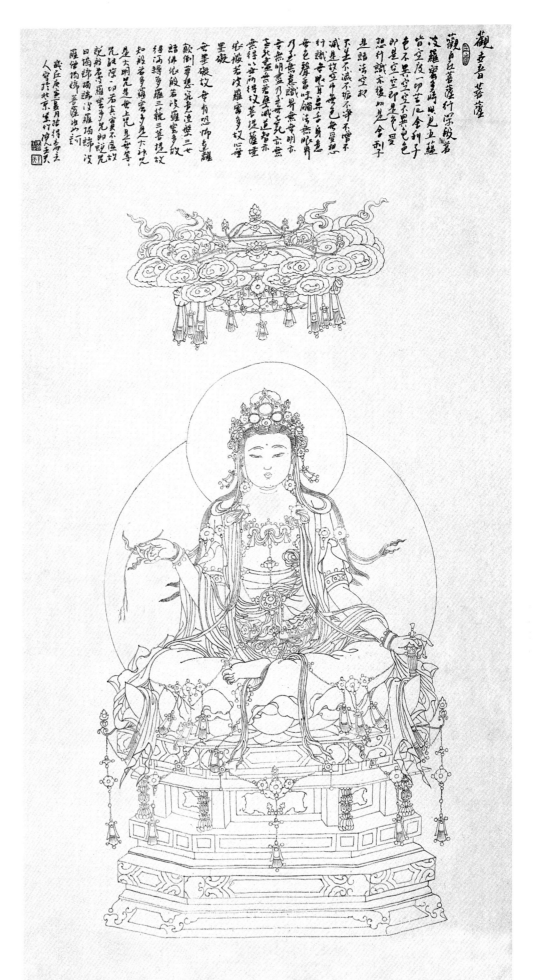

王天作

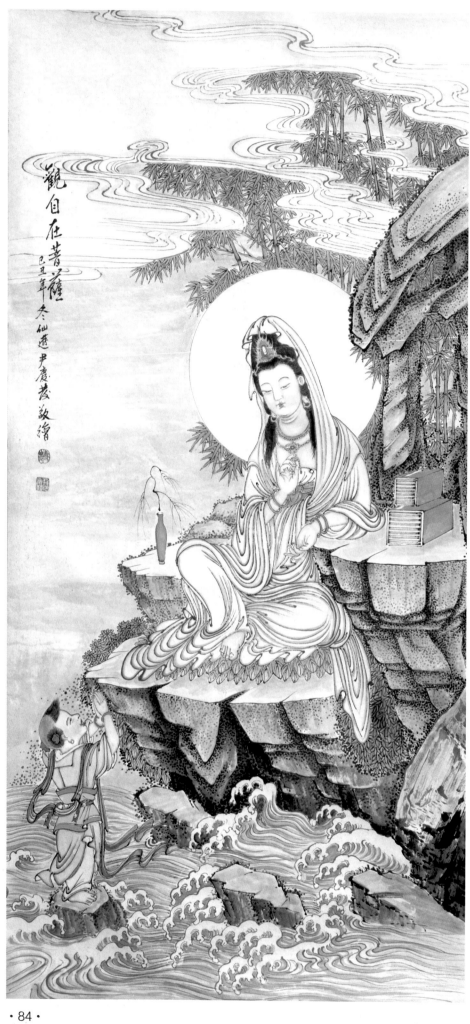

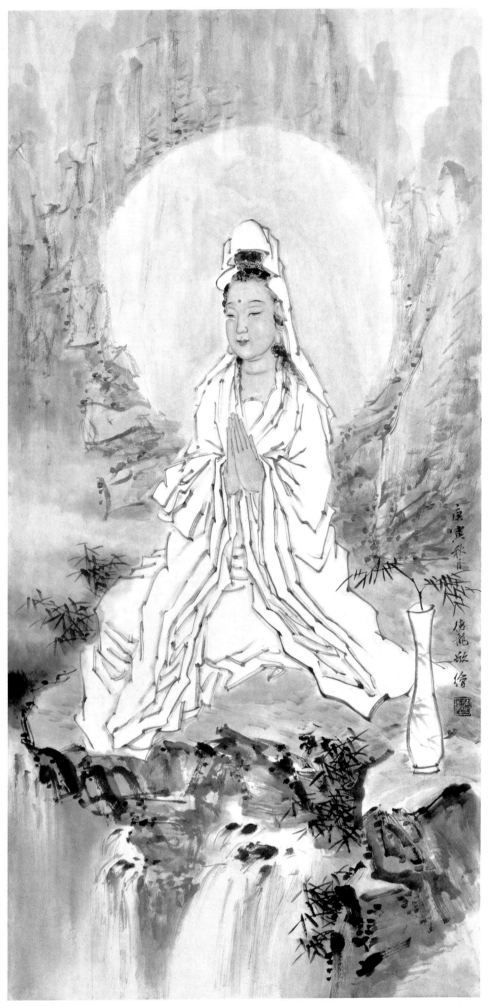

郑德龙 作

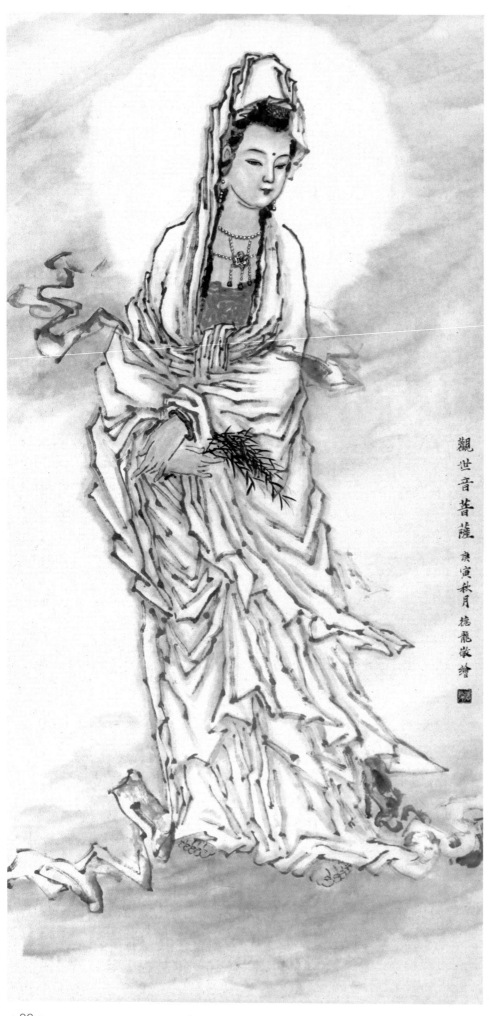

观世音菩萨 庚寅秋月德龙敬绘

郑德龙 作

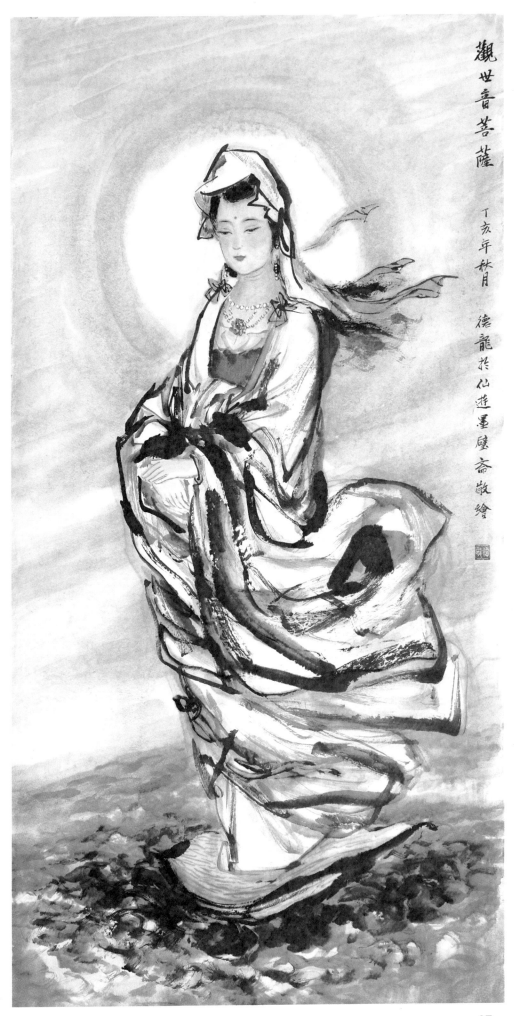

観世音菩薩 丁亥年秋月 德龍於仙遊墨壁斋敬繪

郑德龙 作

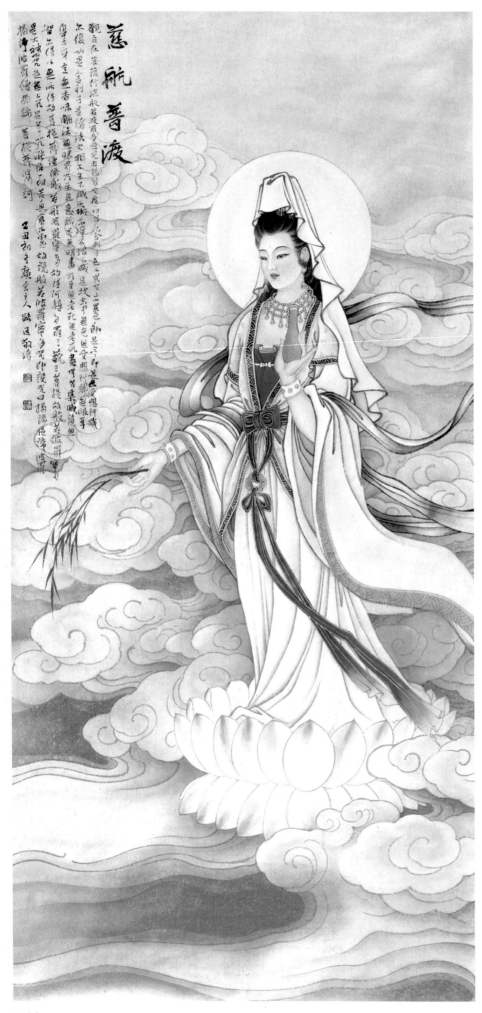

慈航普渡

郑路迅 作

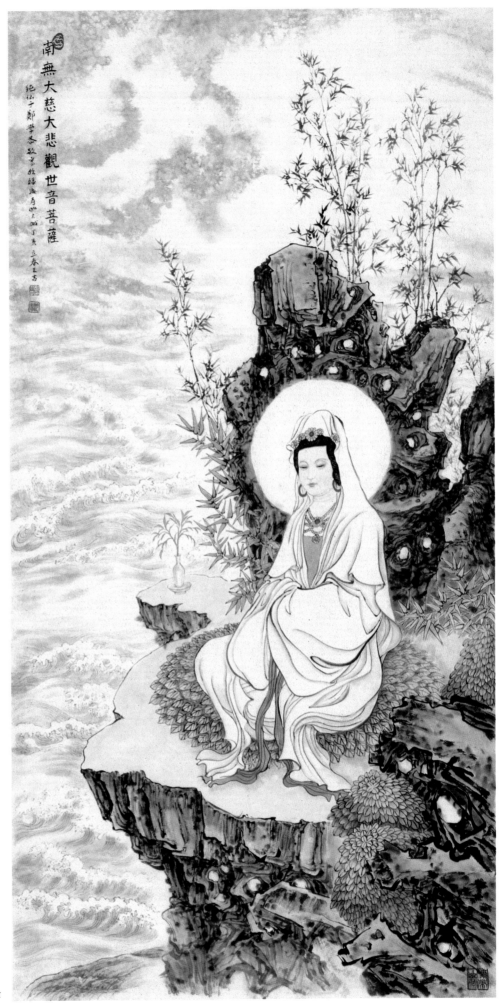

南無大慈大悲觀世音菩薩

絕似子鄭學恭政京於福海為幽三樓丁亥立春王吉

郑学恭 作

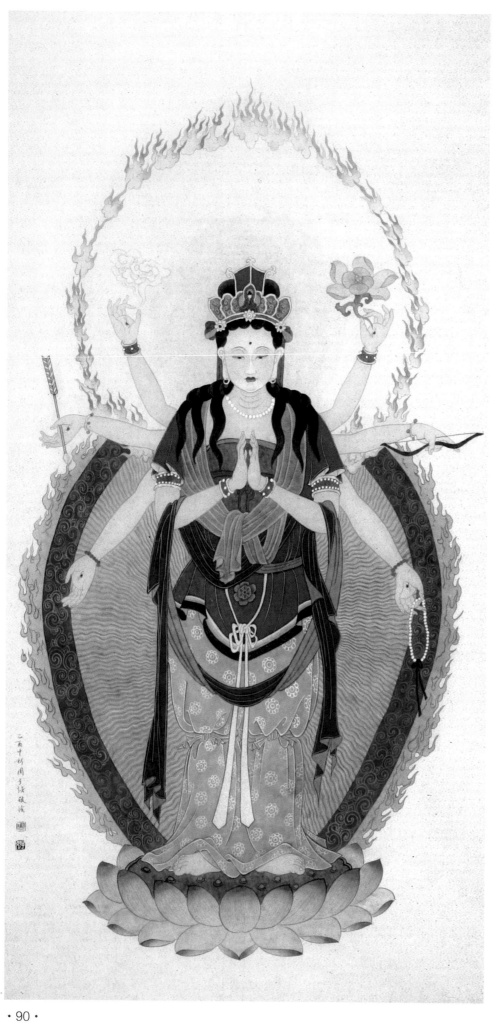

周子强　作

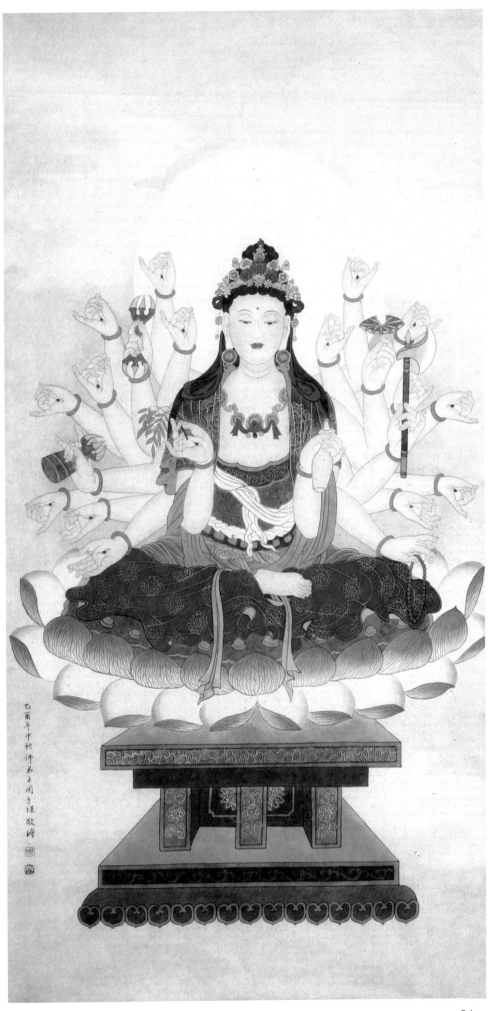

周子强　作

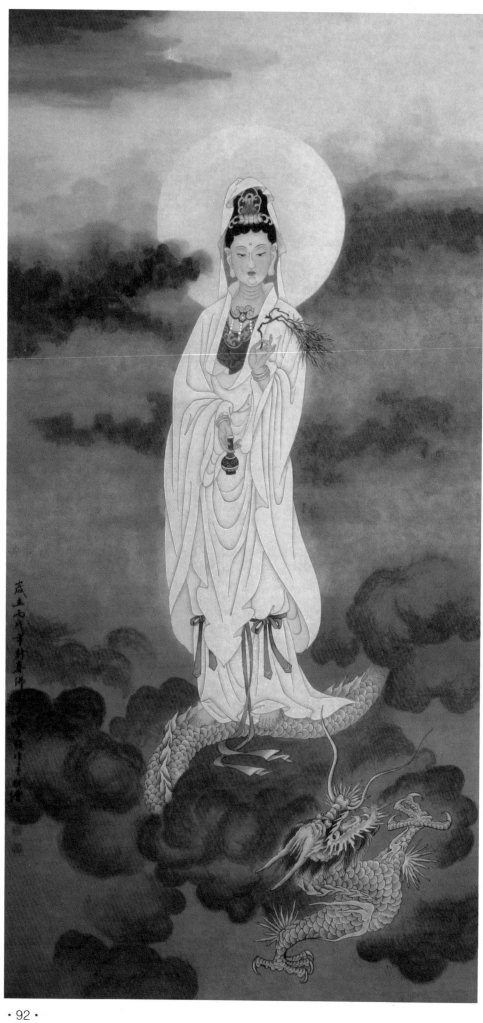

周子强 作

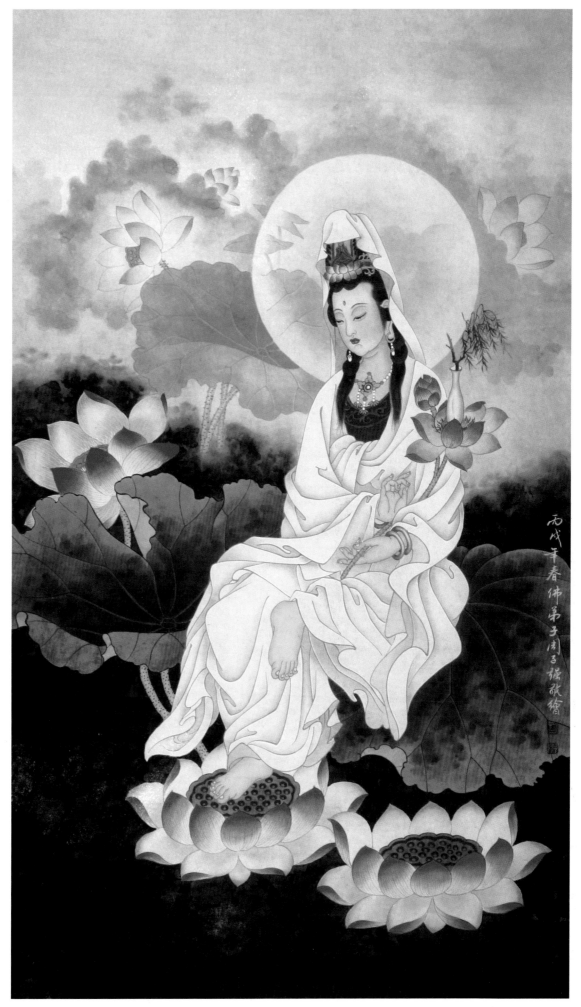

丙戌年春佛弟子周子强敬绘

周子强 作

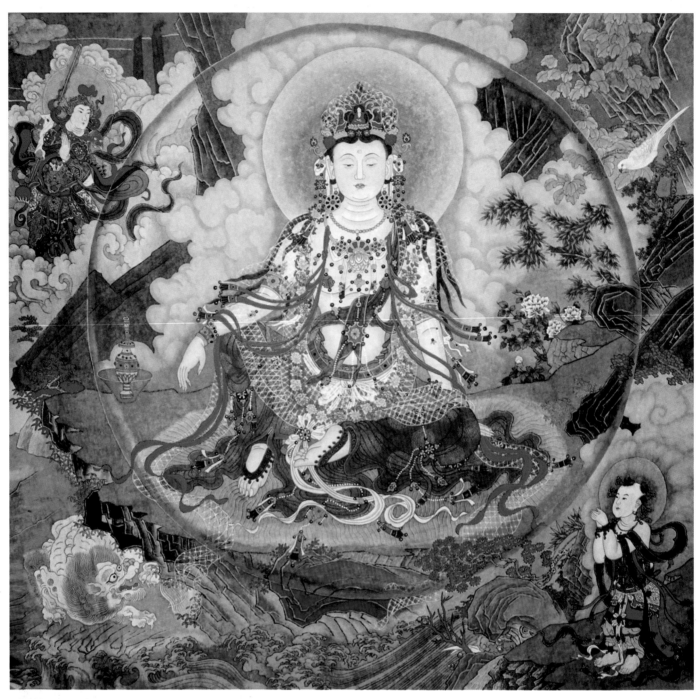

周子强　作

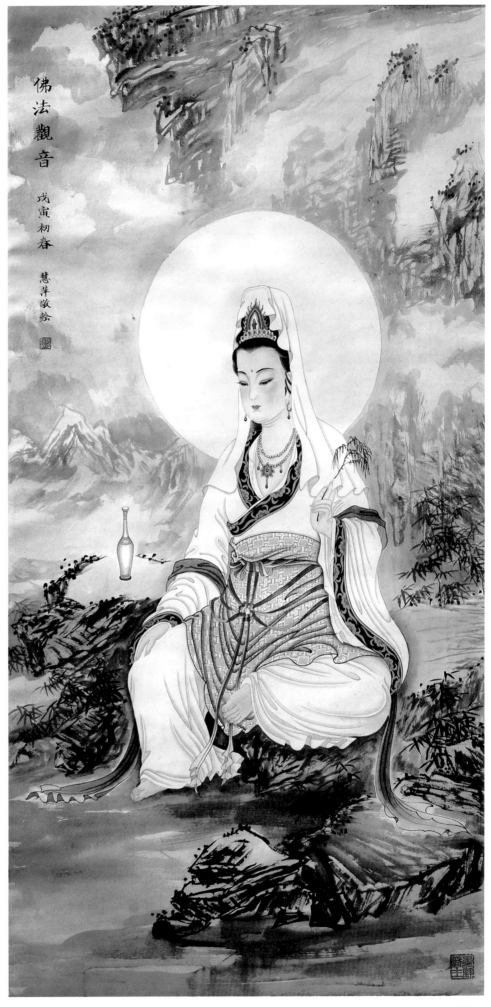

佛法觀音

戊寅初春

慧萍敬繪

朱慧萍　作

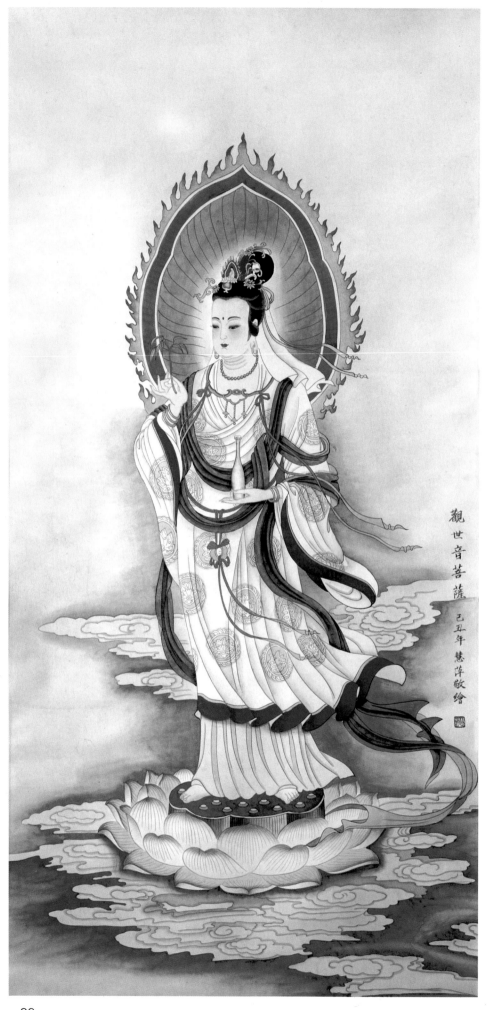

観世音菩薩

己丑年慧萍敬繪

朱慧萍　作